도안시리즈 5

미술대학 입시생용 약화 사전

박 권 수 감수
이 현 미 저

 도서 출판 오람

차　례

— 약화 사전을 펴내며 —

모든 분야가 하루가 다르게 발전함에 따라 우리 디자인계도 옛 디자인에서 벗어나 새로운 디자인을 추구하는 요즈음 여러 관계 서적들과 쉽게 접할 수 있게 됨은 다행한 일이라 하겠다.

그러나 기존 약화 사전의 어떤 대상을 특별한 인식이나 응용력 없이 모방하는 것이 문제점이며, 비창조적인 표현과 획일화된 형태의 구사력은 비응용적이므로 이런 점을 배제하여 자발적이며, 창의적인 디자인 센스를 갖추어야 할 것으로 생각한다.

이 점을 착안하여 오랫동안 입시생과 함께 생활한 경험을 토대로 모아온 신선한 약화와 충실한 기초 디자인 자료들을 정리하여 입시생 약화 사전을 펴내게 되었다.

이 책은 약화에서부터 디자인, 심볼·마크 및 문자 도안 (Lettering)에 이르는 방대한 자료로써 입시생과 기초 디자인을 필요로 하는 분들께 도움이 될 수 있도록 심혈을 기울였으나, 본의 아닌 미비한 점도 없지 않을 것이다. 아무쪼록 많은 도움이 되었으면 하는 마음 간절하다.

끝으로 이 책이 나오기까지 여러 면으로 도와 주신 분들께 감사를 드리는 바이다.

1985年 12月

저 자

현대 디자인과 구성의 효시

1. 기초 디자인

(1) 디자인의 개념

디자인이란 : 아름다움의 추구와 미(美)를 찾자는 것. 즉 형태미와 기능미의 일치, 무리없는 변화와 조화, 그리고 정직한 형태 및 표현 등이 함께 이루어질 때 비로소 올바른 디자인이라 말한다.

1900년대 초기 요하네스 잇텐(Johannes Itten)이 바이마르 (Weimar)의 바우하우스(Bauhaus)에서 교과 과정을 설정한 것으로 인위적이고 합목적성(대상과 개념, 또는 이상 사이에 있는 적합 여부의 관계)을 지닌 창작 행위이며, 인간의 사고와 인간이 가지는 이미지네이션(imagination)의 조형적 개선을 위해 새로운 아이디어를 추구하는 것이다.

> cf. 바우하우스 — 1919年 그로피우스(Walter Gropius)가 바이마르에 창립한 종합 조형 학교로 건축을 주축으로 하여 공업 기술과 예술과의 종합을 이상으로한 이론적 교육과 실제적 교육을 행하여, 예술과 기계·기술, 인간과 기술, 예술과 인간간에 존재하는 문제를 해결하고, 예술과 생활 형식의 통일을 꾀하고자 했다. 나치스의 압박을 받아 1932년 폐쇄됨.

(2) 디자인의 뜻

의장(意匠), 도안(圖案), 밑그림, 의도적 계획 및 설계 구상, 착상 등의 넓은 의미로서의 조형계획(造形計畫)을 말한다.

(3) 디자인의 종류

① 공예 미술(Craft Art)
② 산업 디자인(Industrial Design)
　 시각 디자인(Visual Design) —광고 디자인.

제품 디자인(Products Design) —각종 용기 디자인.

환경 디자인(Environmental Design) —실내 디자인(Interior Design), 실외 디자인(Exterior Design).

③ 건축 디자인(Architectural Design).

④ 복식 디자인(Fashion & Dress Design).

(4) 디자인의 생명

① 특징의 포착 —약화는 시각 언어(visual communication language)이니만큼 표현하고자 하는 대상의 특징을 잘 포착할 수 있어야 한다.

② 간결성 —구상적이고 회화적인 형태를 시각 언어로 사용할 수 있게 간결화시키는 작업이 중요하다.

③ 독창성(originality) —독자적인 자기 창조적 기법으로 신선한 약화와 센스있는 디자인을 해야 한다.

2. 구성의 기초 이론

구성은 첫 하도(下圖)부터 계획된 공간여백이나 형태 배열을 사전에 고려하여야 하며, 하도 작도 때 기점 포인트는 어디서 시발되는지 등 여러 가지 하도 기본 작도 등을 살펴야 한다.

(1) 구성의 요소

구도, 형태, 면, 색상, 명도, 채도.

(2) 좋은 구성을 하려면

① 제목(주제)의 이해. 즉 구체적, 추상적, 정물화적, 풍경화적 표현 중 무엇을 요구하는가를 파악해야 한다.

② 편화(stylization). 즉 물체의 특징을 살려 단순화시킴을 말하며 평면적인 것과 입체적인 것을 판단하여 더욱 효과적인 것을 선정하되 다듬어진 형태가 면을 나누기에 편해야 한다.

③ 전체적인 화면의 배치를 생각한다.

ex: ✿ white와 black의 위치 선정

✿면비례 - 단순한 부분과 복잡한 부분이 이루어져야 좋은 형태
가 될 수 있다.
✿white 부분과 black 물체의 면분활을 고려한다. 즉 면(面)의
생긴 모양이 굴꼭 없이 단순해야 하며 주위의 면들과
비교하여 볼 때 크기의 비례감이 있어야 한다. 그리고
방법으로는 형태를 감싸주거나 자른 선(線)을 나란히,
또는 다른 하나의 선을 그어주면 면이 잘 정리되어 그
림은 훨씬 세련되어 보인다.
④ 입시 구성의 면분할 수(數)는 120~140개 정도가 적당하다.
⑤ 보조선을 잘 활용하여야 한다. 즉 주제를 도와 화면을 명쾌
하게 정돈되어 보이도록 주제의 일부분들을 확대하여 사용하
며 무의미하게 사용하지 않도록 한다.

(3) 색상

입시 구성에서 색상은 매우 중요하다. 명도의 중요성은 크므
로 모든 형태의 구분이나 구도의 표현은 칠해진 색상의 명도에
의해서 나타난다. 그러므로 특정한 형태나 선을 구분하여 색상
이 바꾸어지는 것은 좋지 않으며, 자연스럽게 보이도록 (저채도
활용) 색조의 변화를 서서히 바꾸는 것이 좋다.

(4) 완성도

제한 시간내에 완성할 수 있는 자기 한도내의 면분할을 해야
하므로 많은 면을 나누어 미완성을 하지 않도록 주의해야 한다.

〔빛의 3원색〕 〔물감의 3원색〕

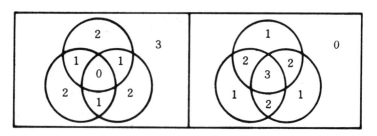

◉ 가감산 혼합
① 가산 혼합 — 더하면 더할수록 밝아지는 혼합(명도가 높아짐).
　　 ex : 빨강색＋녹색＋파랑색(빛의 3원색) ⇨ 흰색.
② 감산 혼합 — 더하면 더할수록 어두워지는 혼합(명도가 낮아짐).
　　 ex : 빨강색＋노랑색＋파랑색(물감의 3원색) ⇨ 검정색.

3. 미술의 표현 형태(形態)

　미술에 있어서의 형태는 아름다운 것을 대상으로 한다. 시각적 (회화, 평면미술)인 것이든 촉각적(조소, 입체미술)인 것이든 미를 빼 놓을 수는 없다.

　페스탈로찌, 프로벨 등은 눈과 손의 감각 훈련에 의해 관념을 명확하게 하고 형(形)에 대한 정확한 지식의 획득이 필요하다고 역설하였다. 즉 image ↔ 기술 ↔ 창조의 연속적인 회전으로서 표현 활동이 이루어진다.

　◉ 보통 평면의 형(形)을 shape라 하고 입체적 형태(形態)를 form 이라 한다.

　(1) 미술의 형태
① 순수 형태(이념적 형태) — 점, 선, 면, 덩어리
② 자연 형태
　무생물의 형태 — 쇠, 돌, 흙.
　생물의 형태 — 동물의 형태, 식물의 형태.
③ 인위적(人爲的) 형태 — 합성수지, 각종 기계, 조형품.

　(2) 미술의 형(形)
① 구상형(具象形)
㉠ 사실형(寫實形) — 일정한 시점에서 사실적으로 재현한 형이
　　　　　 며, 설명적 요소가 강하다.
㉡ 자연을 주관으로 표현한 형 — 조형에 자연적 형태를 유지하면
　　　　　 서 만드는 사람의 주관적 해석을 강하게 표현한 형.
　　　　　 단순화한형, 상징적형, 복합적성형이 있다.
② 추상형(抽象形)

㉠ 유기적형 — 부정형으로서 자연계에서 흔히 볼 수 있는 것들.
　　　　　ex : 냇가에 있는 바둑돌
㉡ 자연발생적형 — 연기, 구름, 벽에 슬은 곰팡이, 종이에 떨어
　　　　　뜨린 잉크 자국 등 인간이 의도적으로 만들어 낼
　　　　　수 없는 형.
㉢ 뉴우비젼(new vision) — 미시(微視)의 세계, 거시(巨視)의 세
　　　　　계, 빛과 움직임의 세계, 환상의 세계 등.
　cf.일러스트레이션(illustration) — 실례(實例)로써의 삽화, 또는 도
　　　　　해의 뜻으로 시각 전달 기능을 보완하는 방법과 수단
　　　　　가운데 그 성격상 symbol이나 sign 이외의 모든 회화적,
　　　　　조형적 표현을 말한다.
　　TV CF(commerical film) — 상업 필림.
　　CIP(Corporate Identity Program) — 기업 통합 계획.
　　DECOMAS(Design Coordination as a Management Strategy) —
　　　　　디자인 통합으로서의 경영 전략이라는 말로서 CIP 와
　　　　　같은 의미.
　　Lay out — 신문, 잡지, 서적 및 상업 디자인 등의 인쇄물을 만
　　　　　들 때, 사진, 회화, 도형, 문자 등을 구성 배치하는 기
　　　　　술을 가르키는 말. 즉 정원, 공장의 설계나 터잡기. 서
　　　　　적, 신문의 지면 배열.
　　Editorial — 신문, 서적, 잡지 등 광고 매체의 편집.

인 물

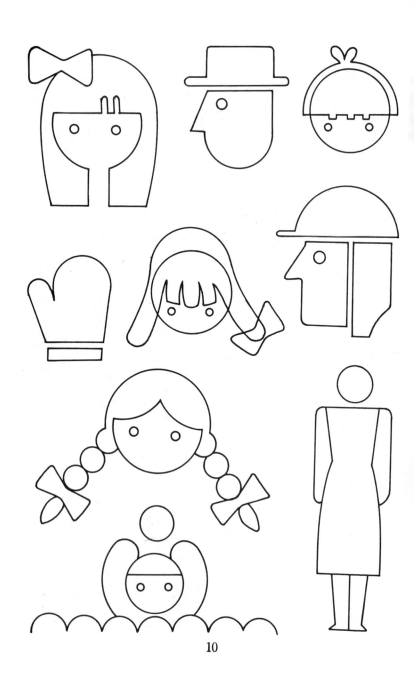

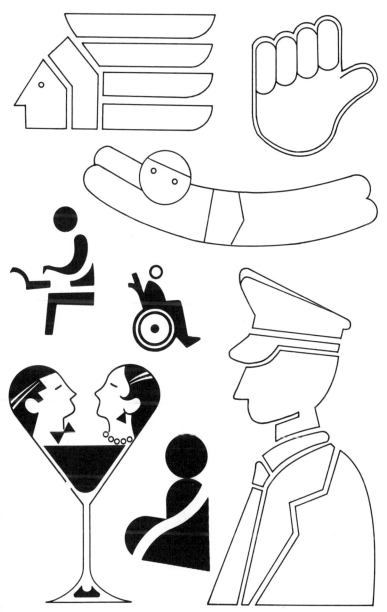

11

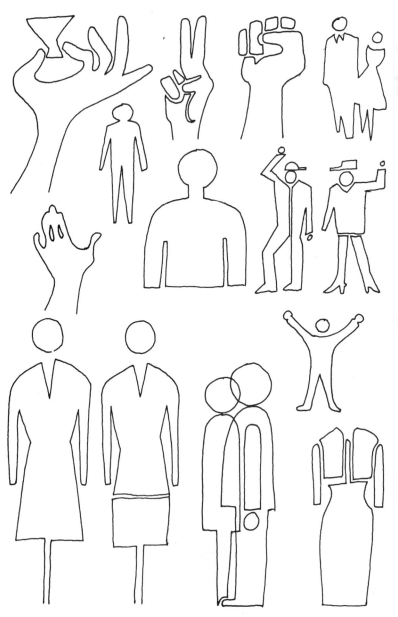

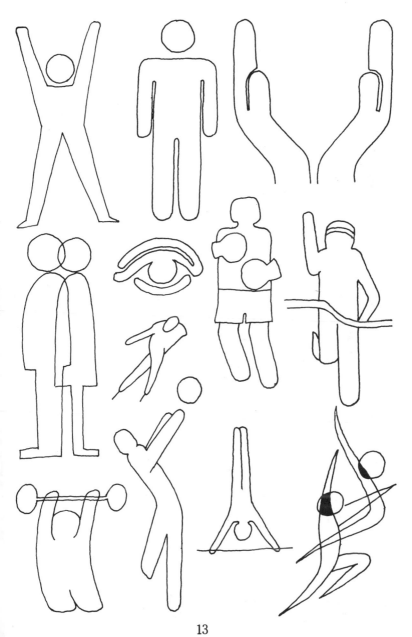

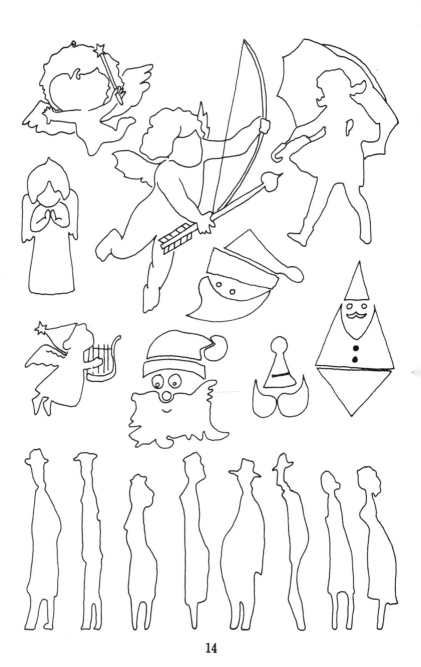

14

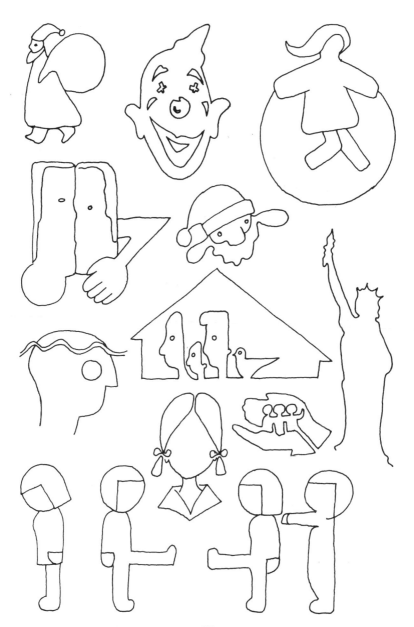

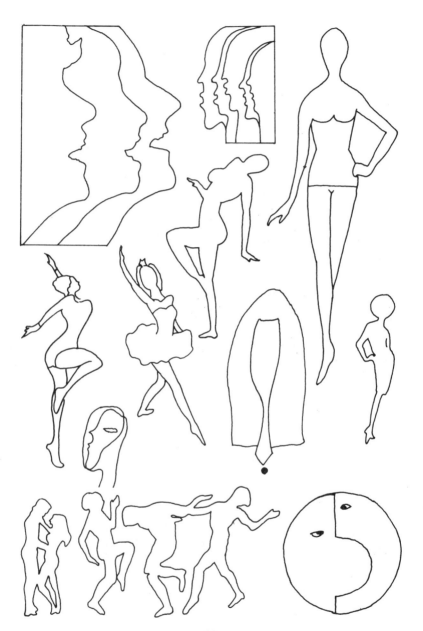

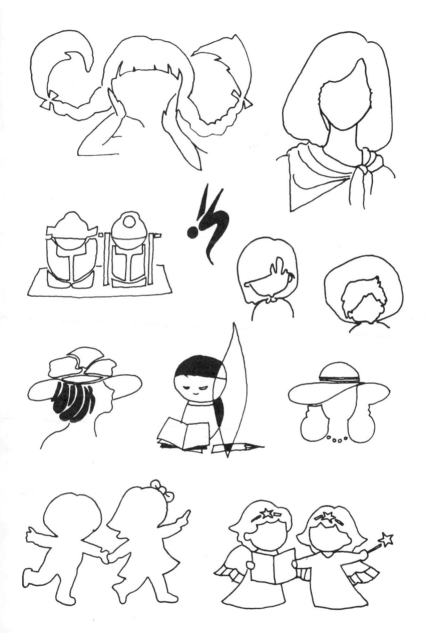

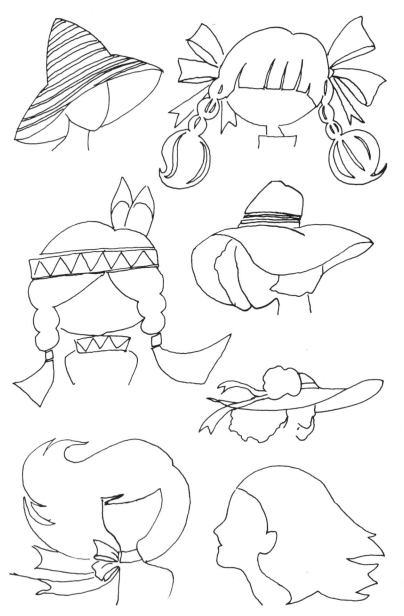

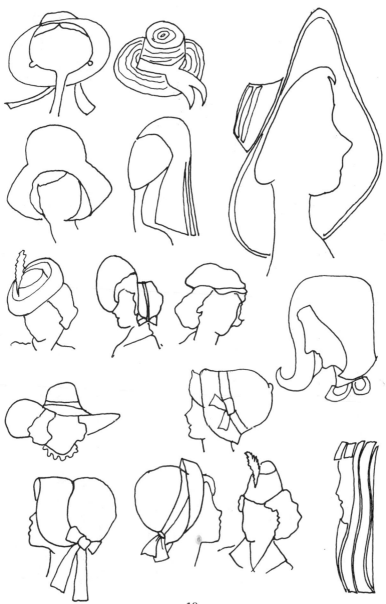

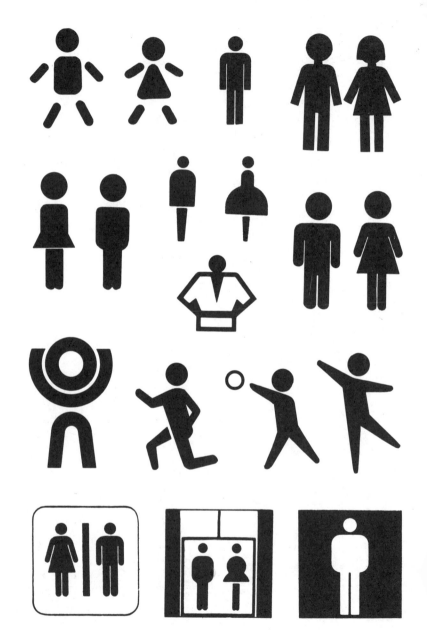

20

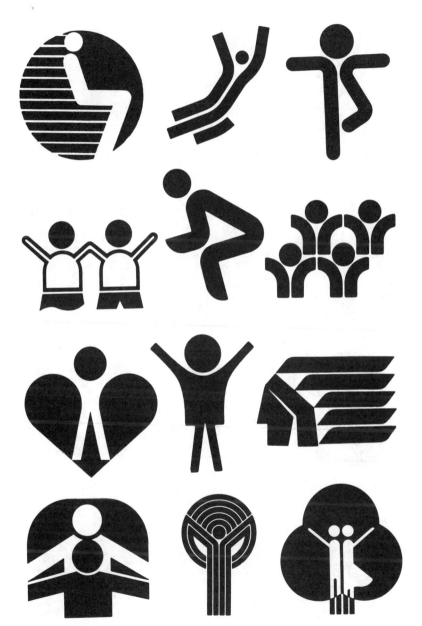

21

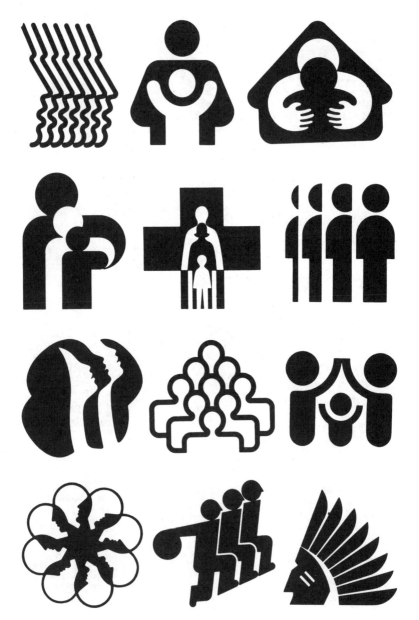

22

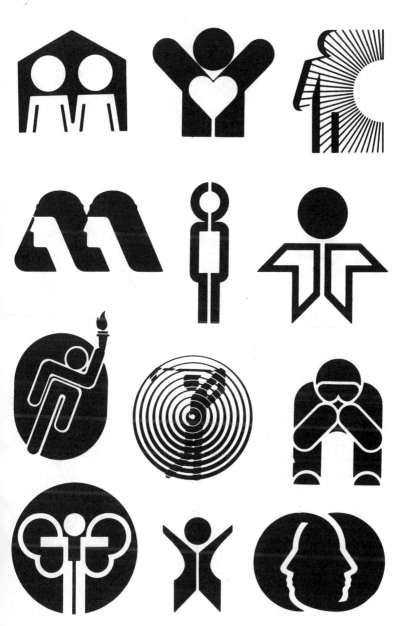

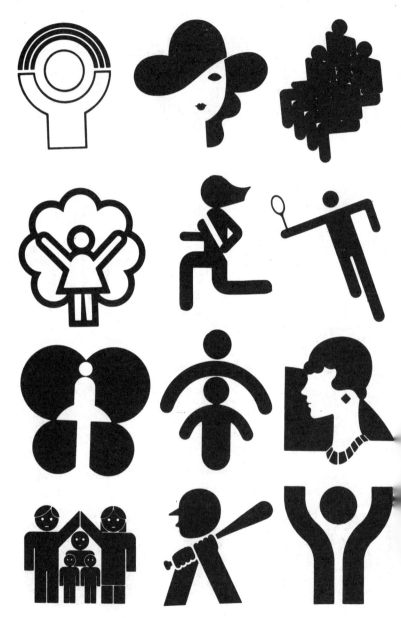

24

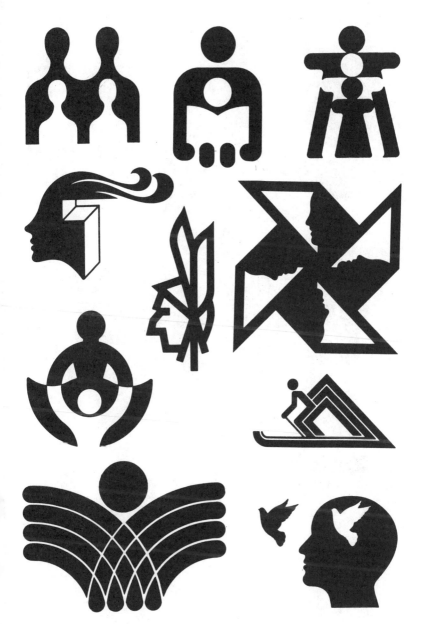

28

30

동 물

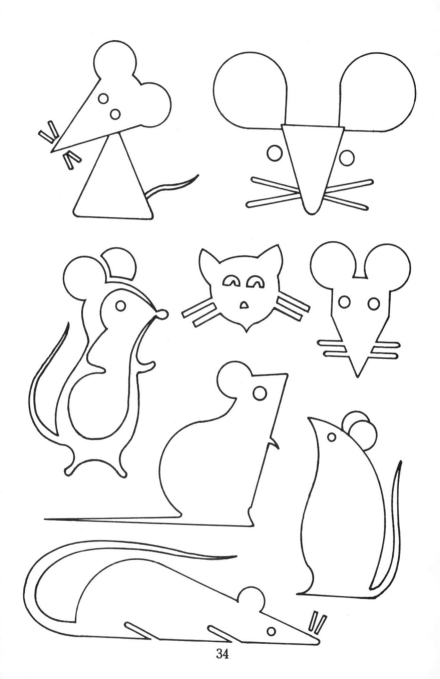

34

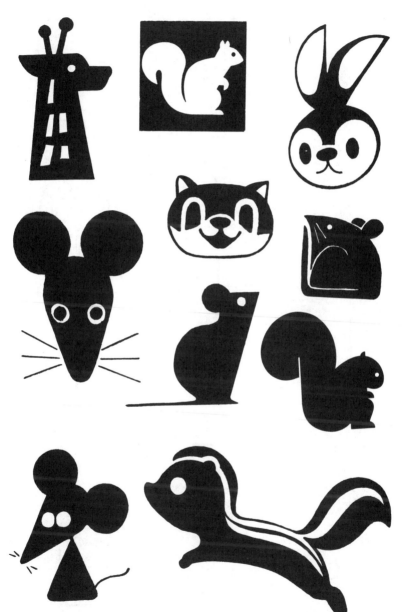

35

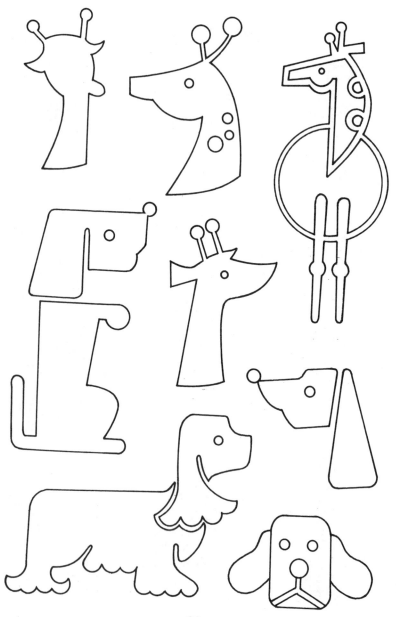

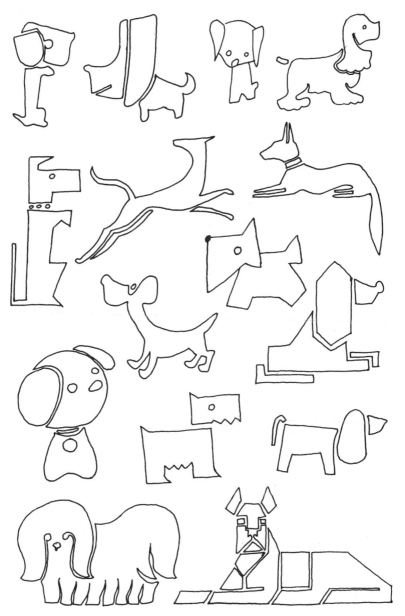

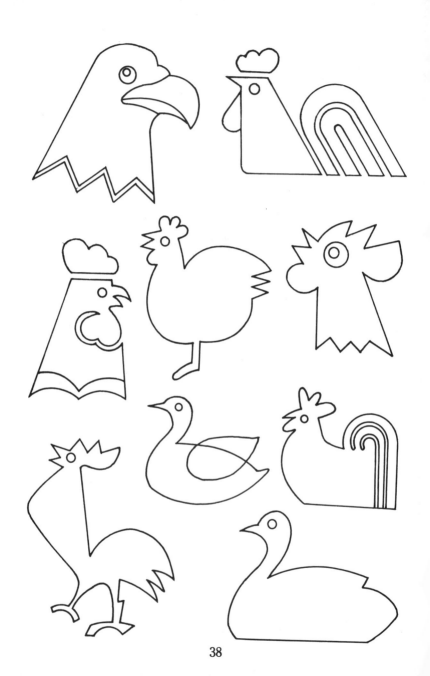

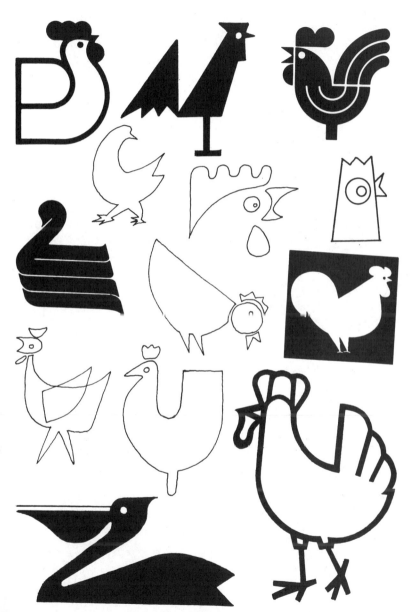

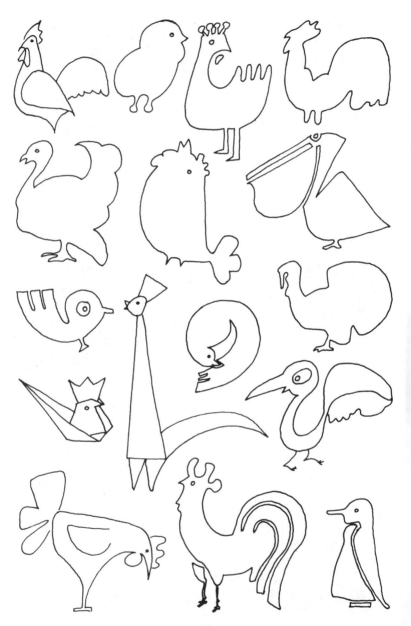

40

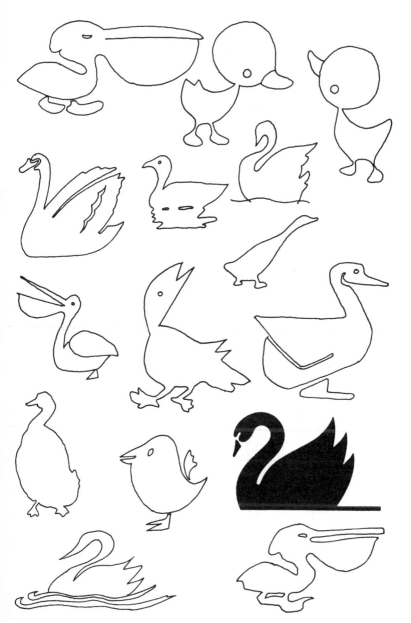

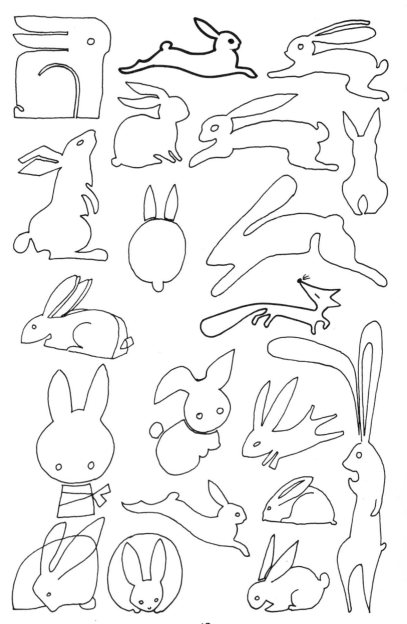

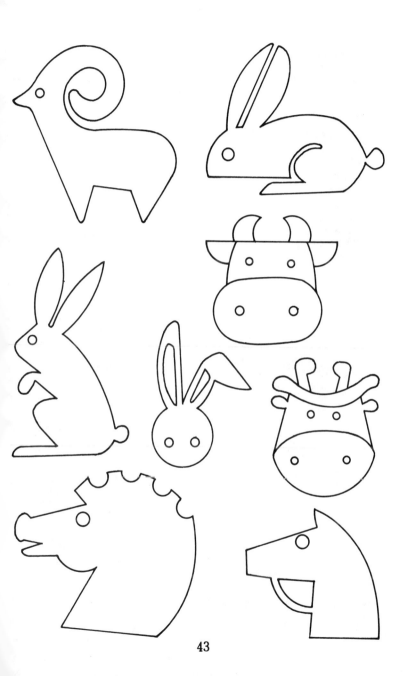

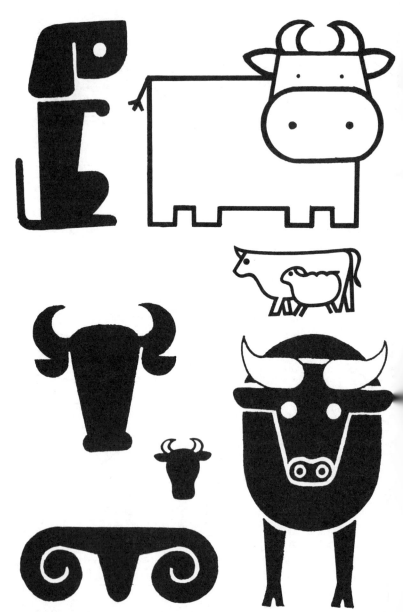

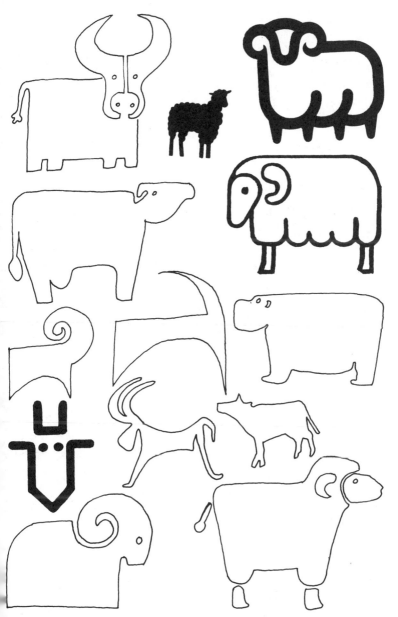

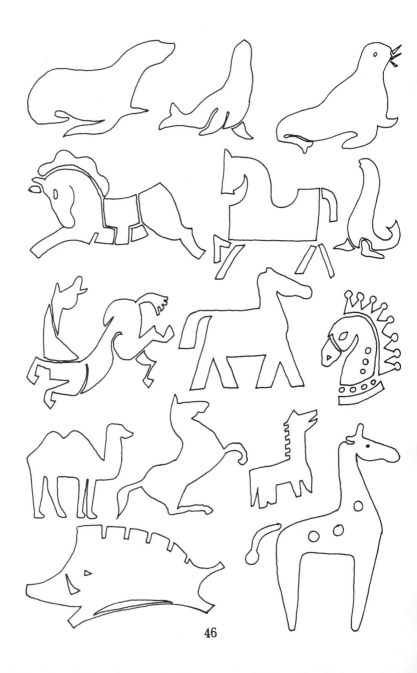

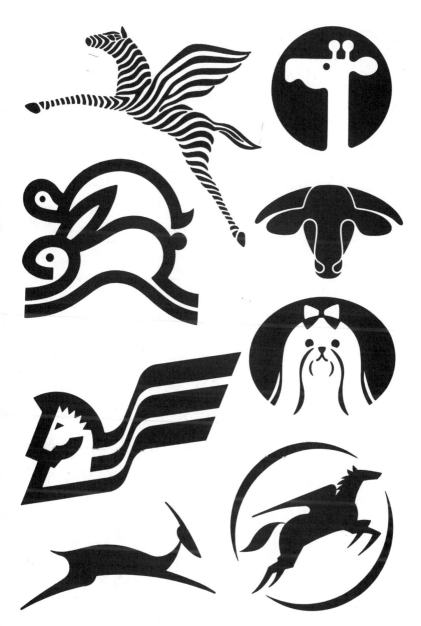

47

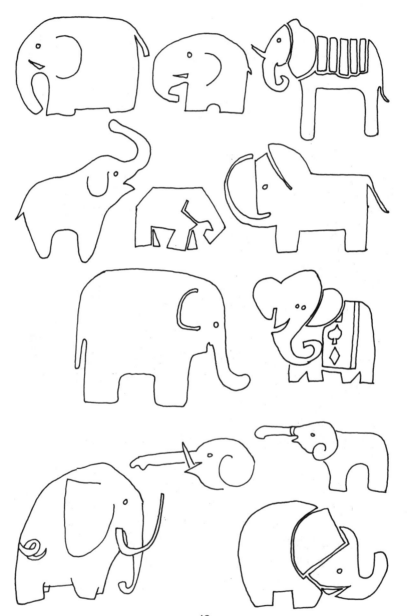

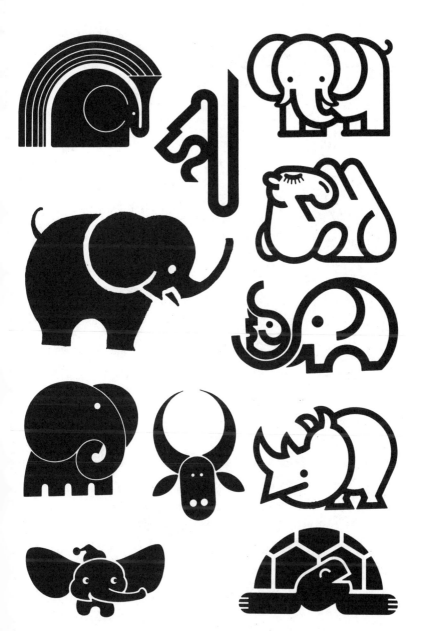

49

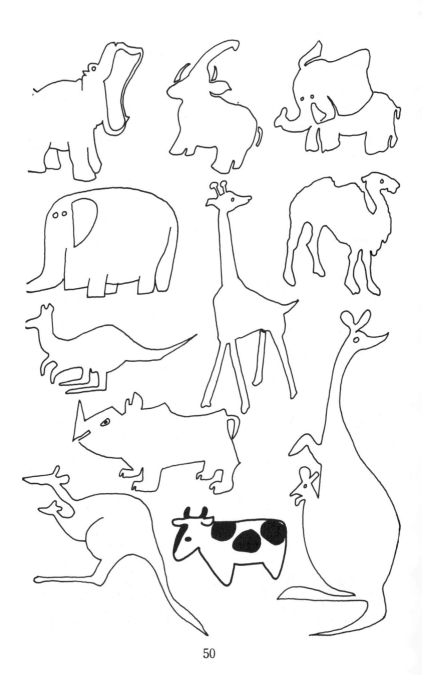

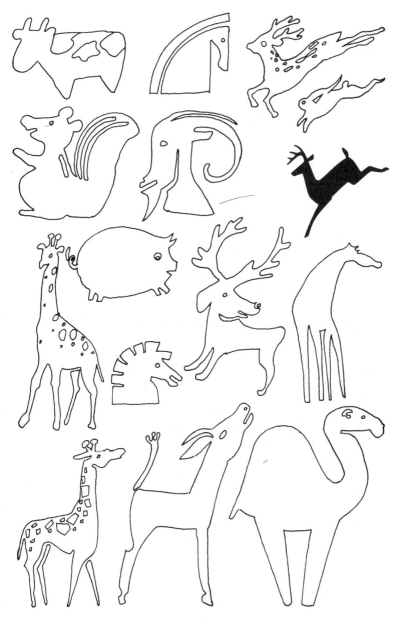

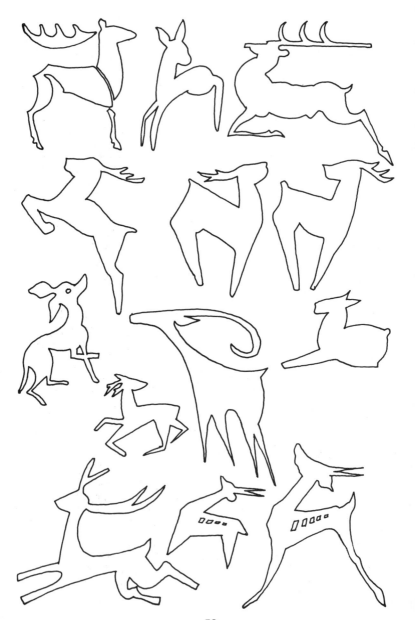

52

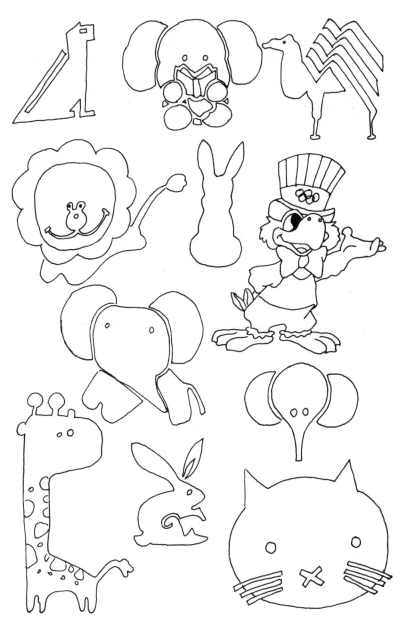

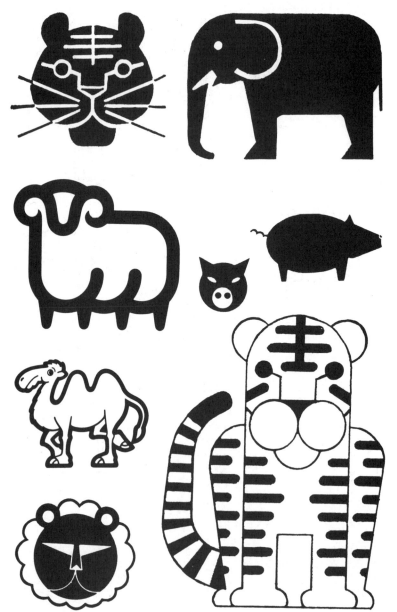

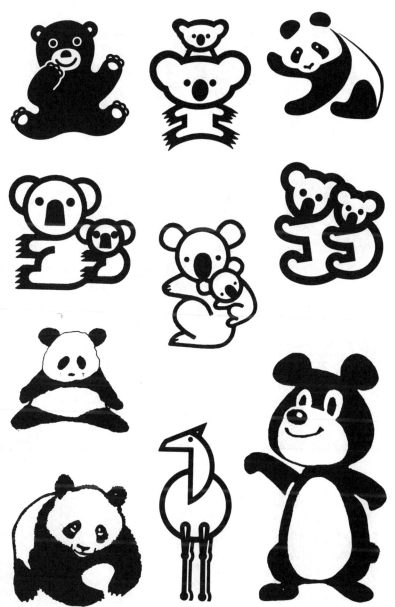

55

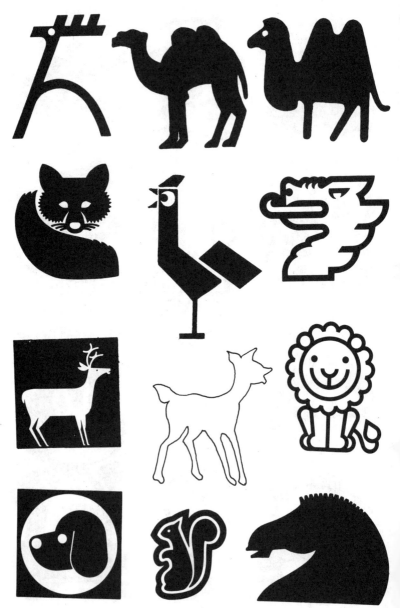

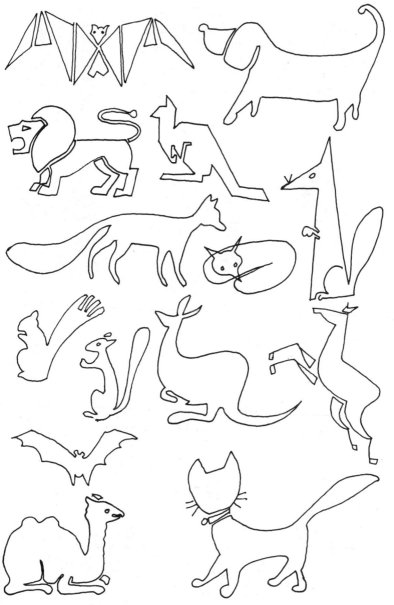

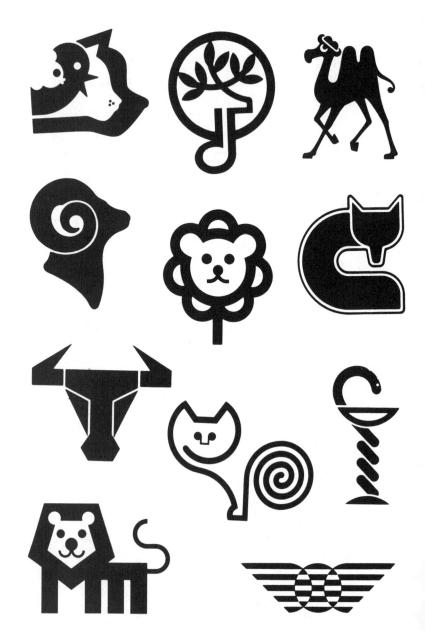

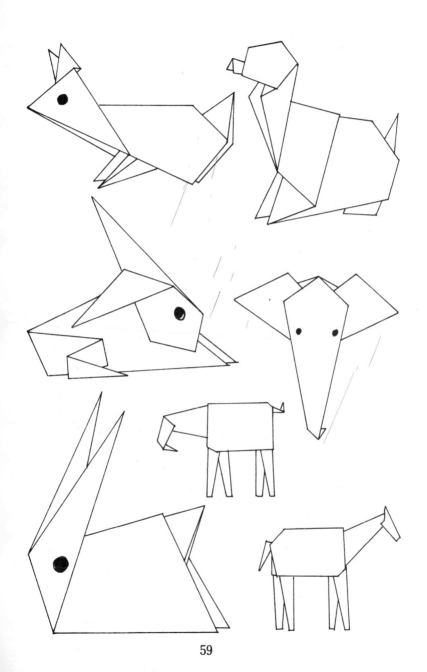

59

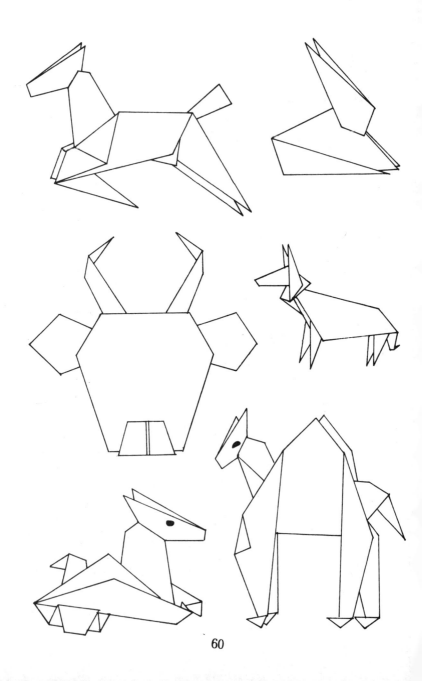

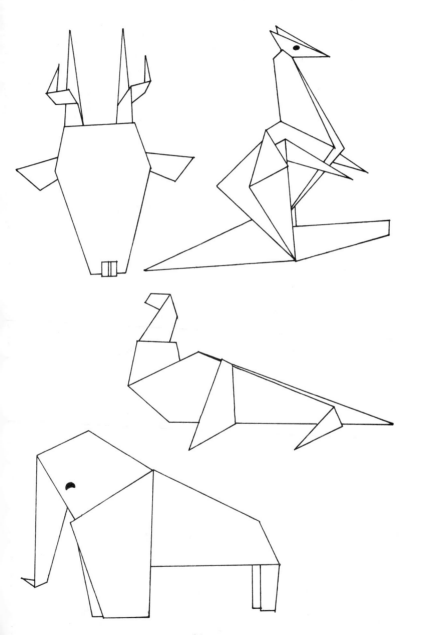

61

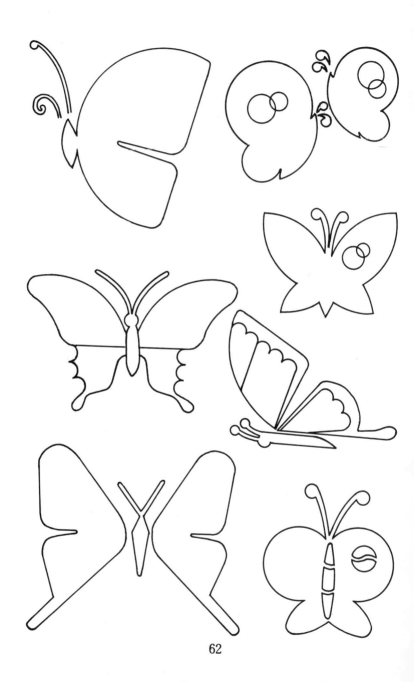

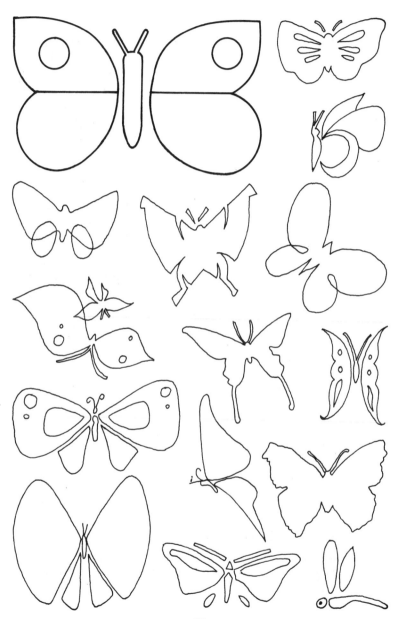

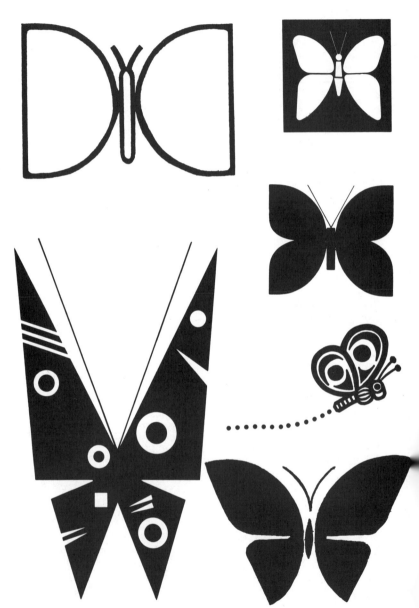

64

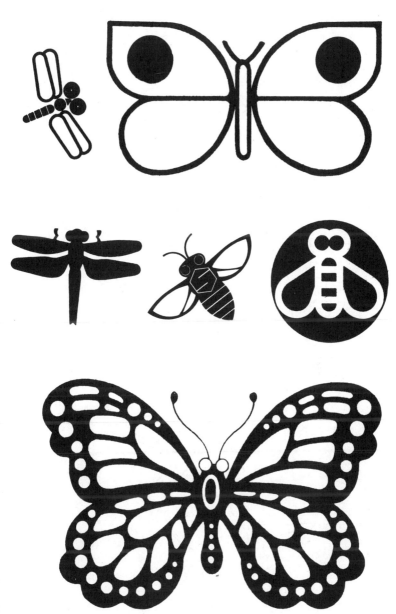

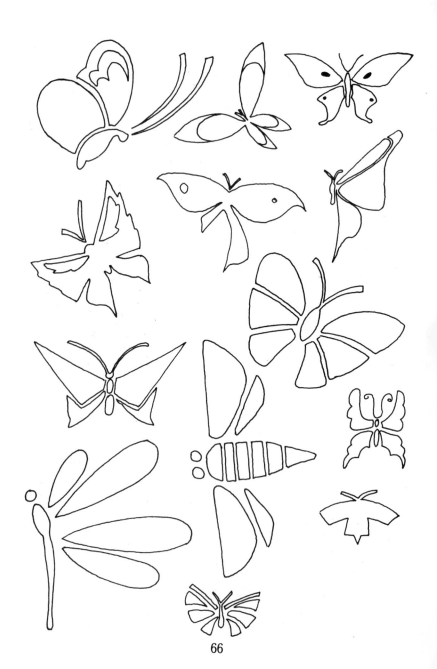

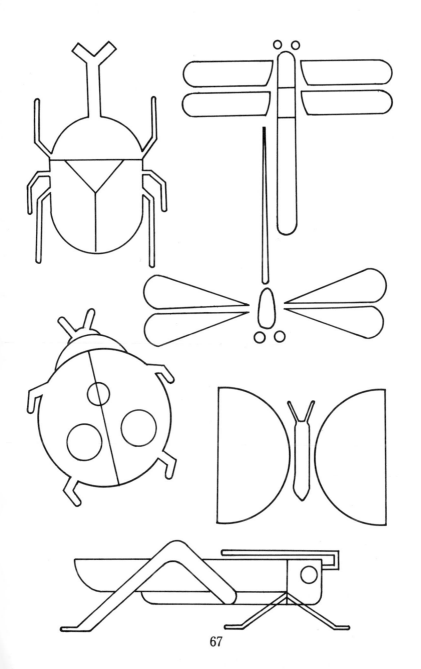

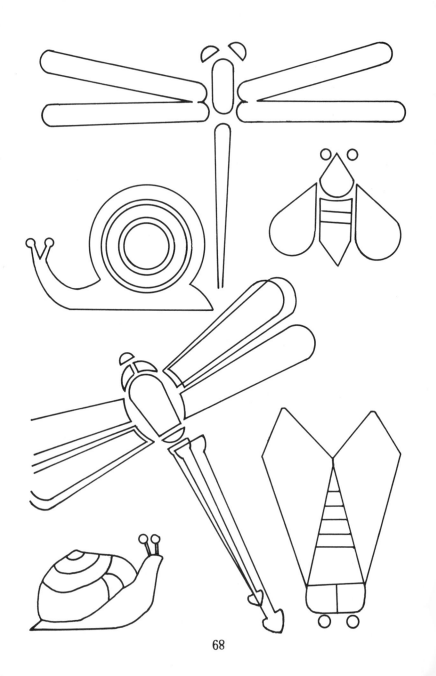

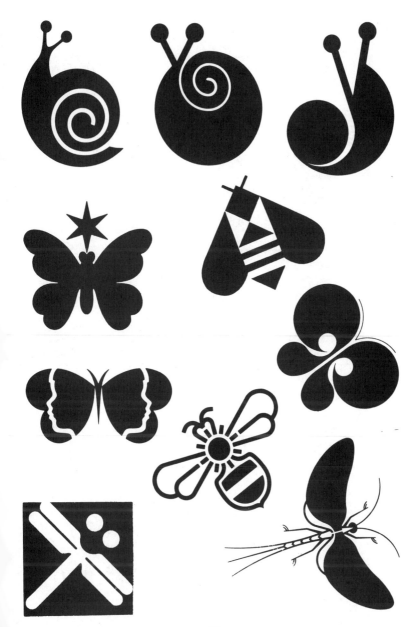

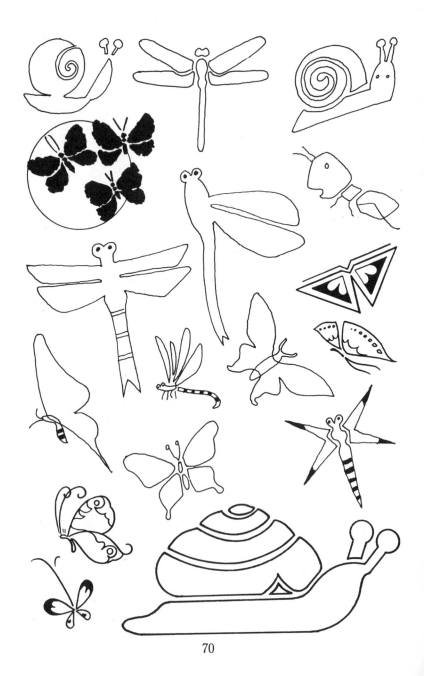

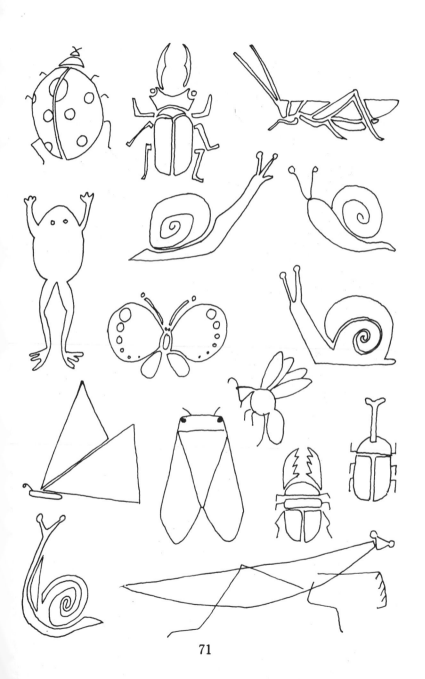

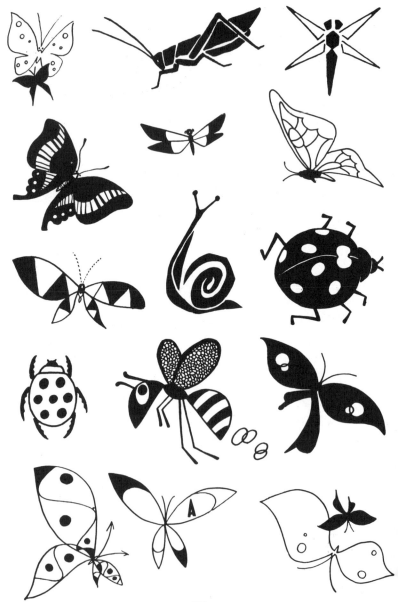

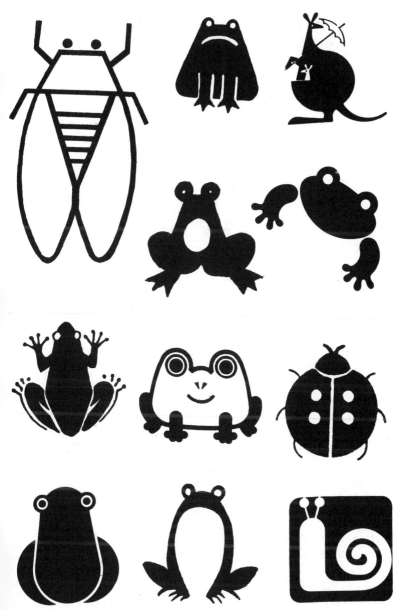

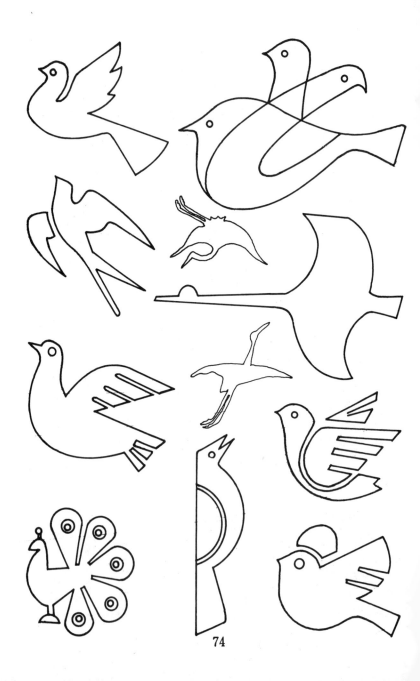

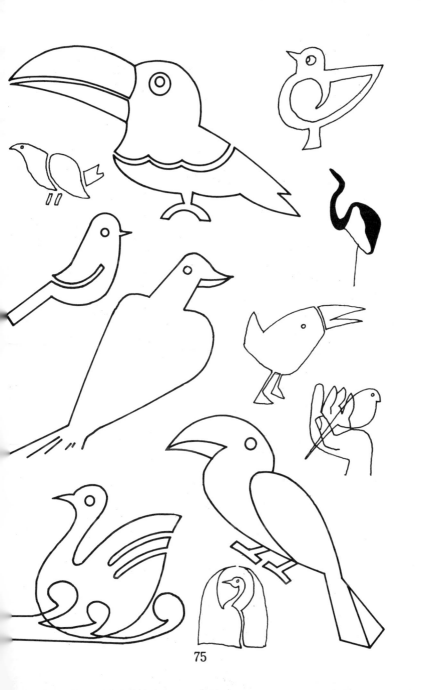

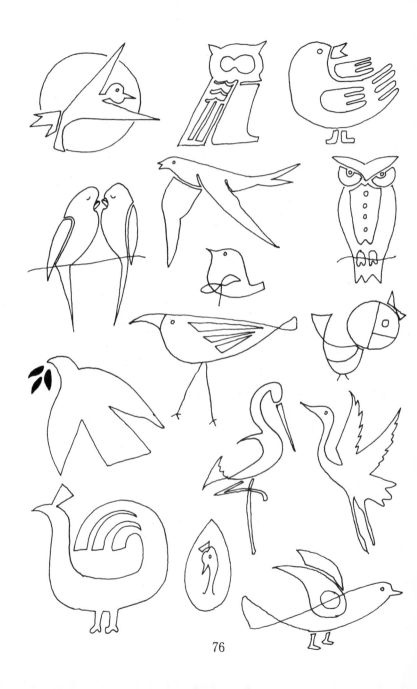

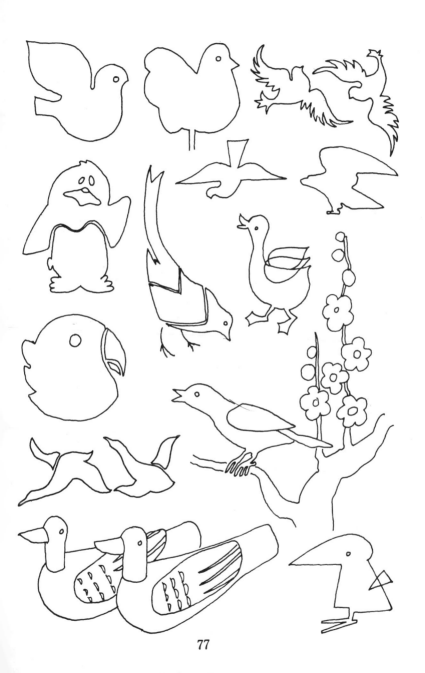

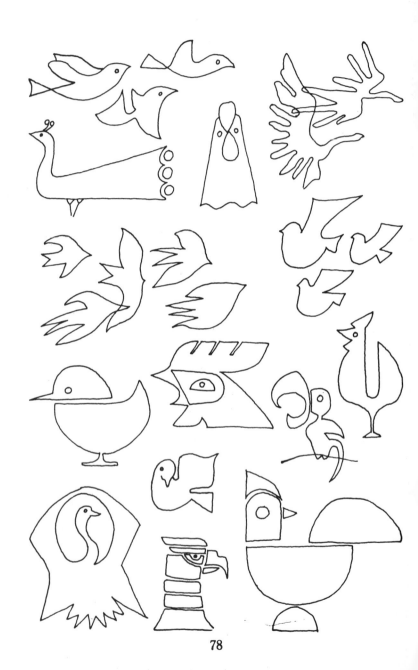

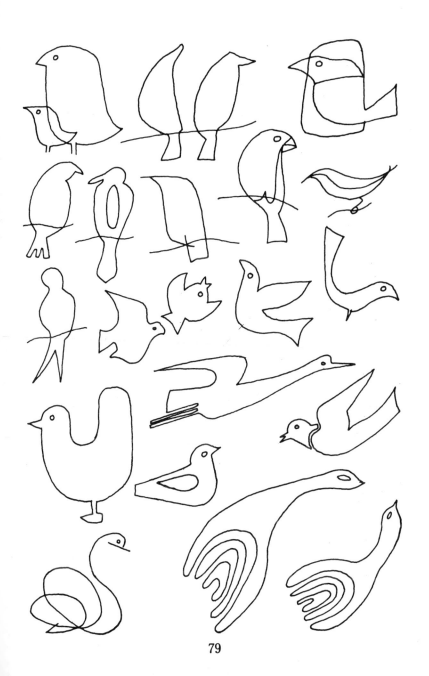

79

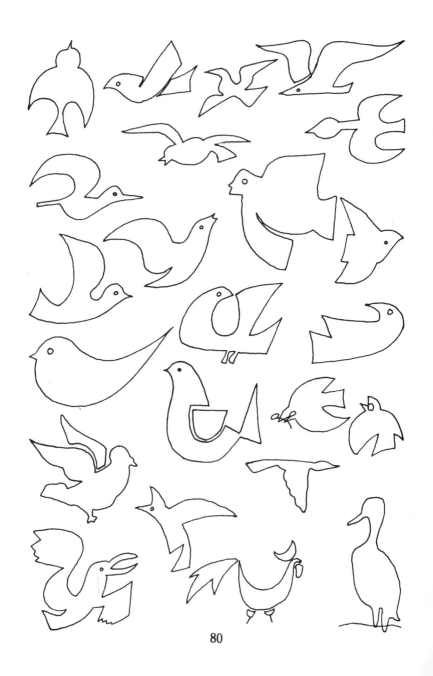

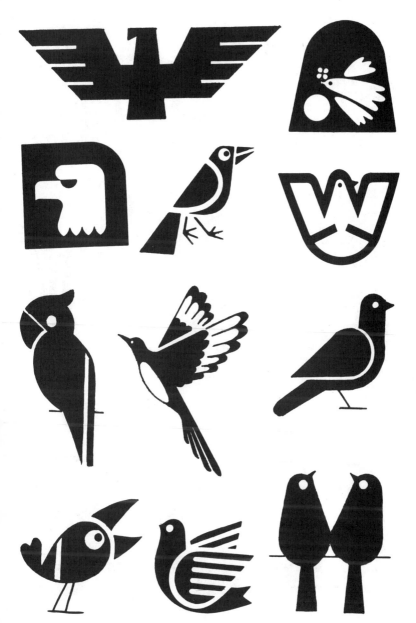

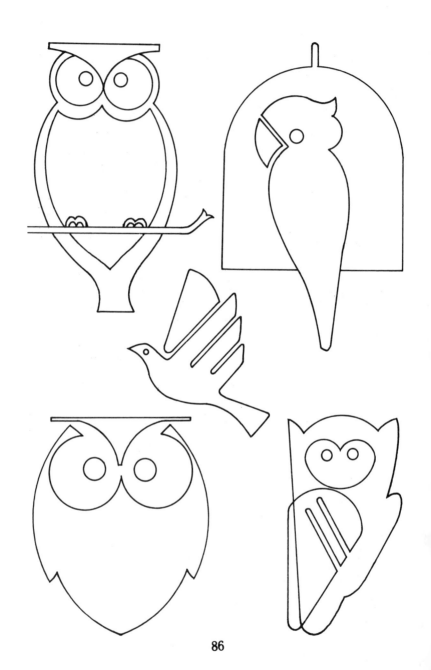

86

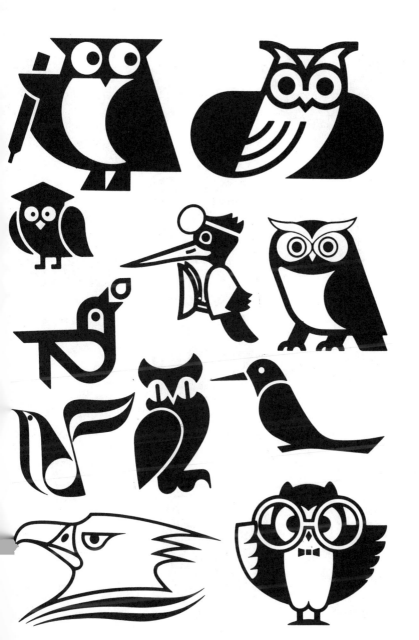

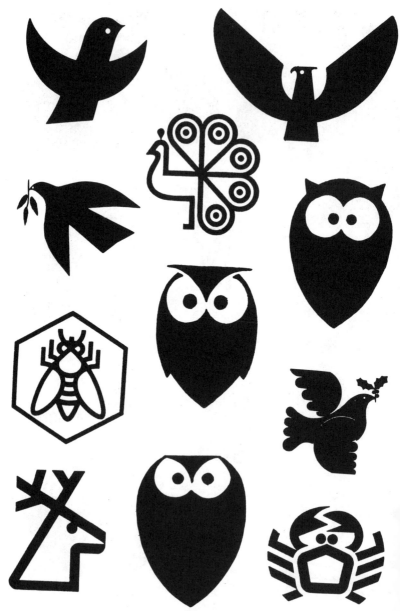

88

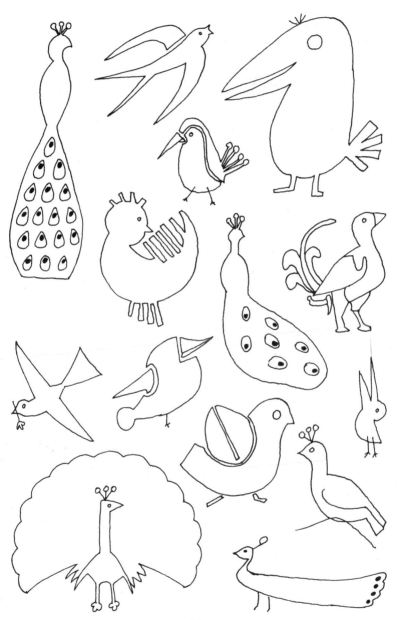

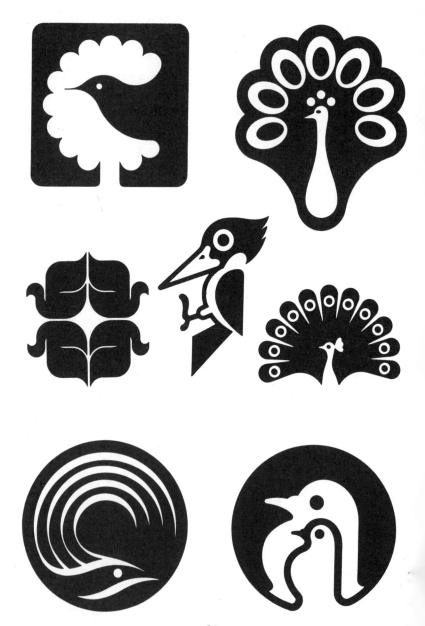

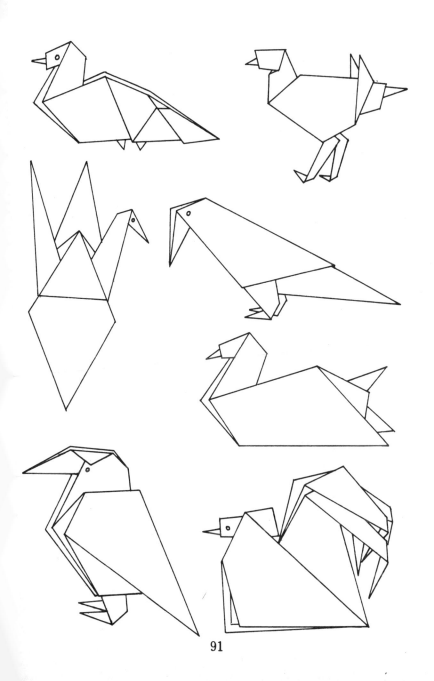

91

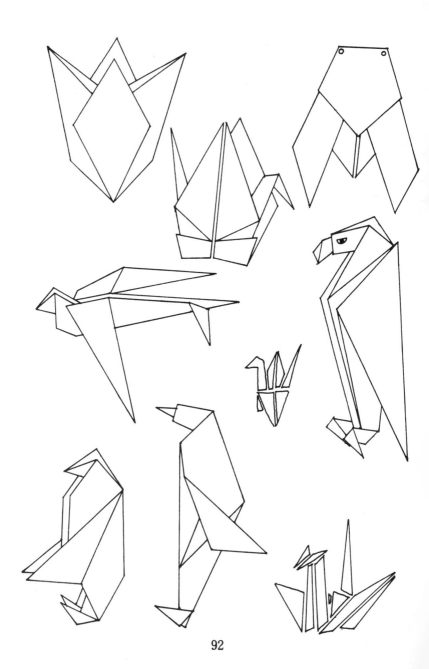

92

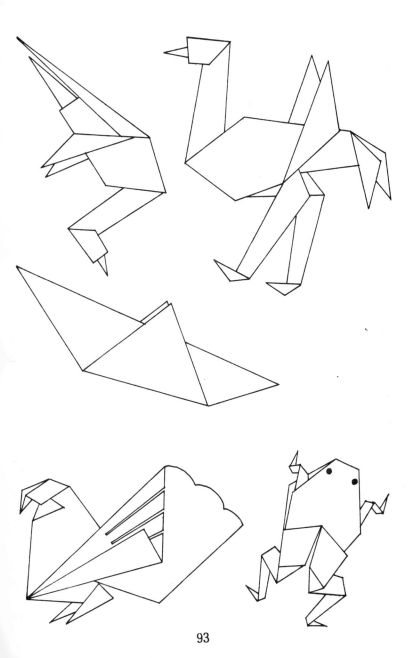

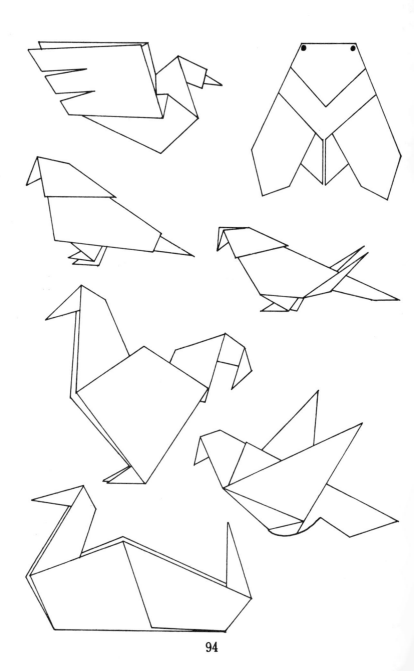

94

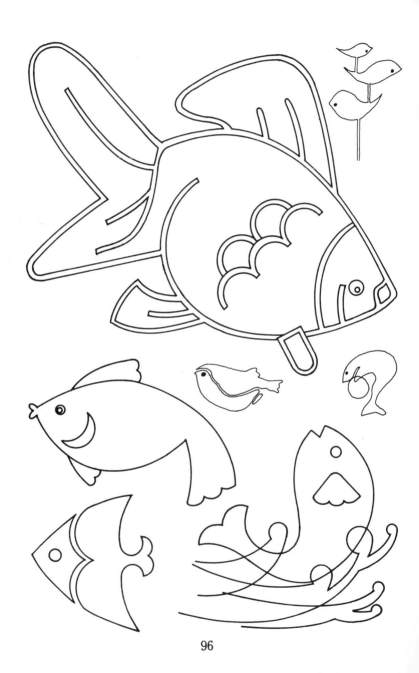

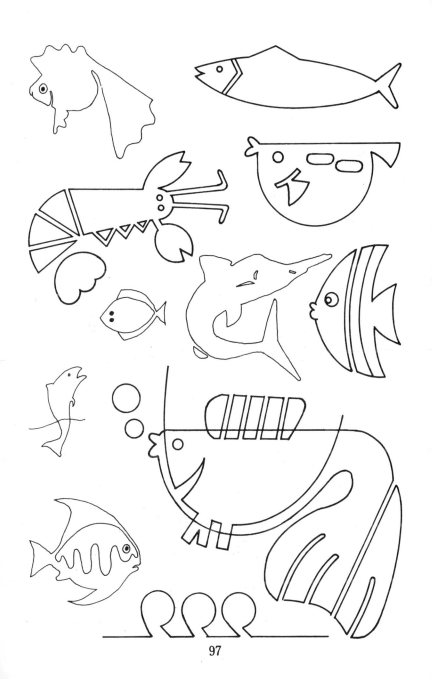

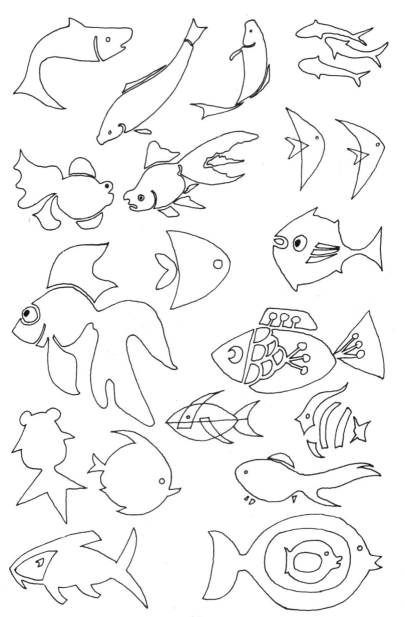

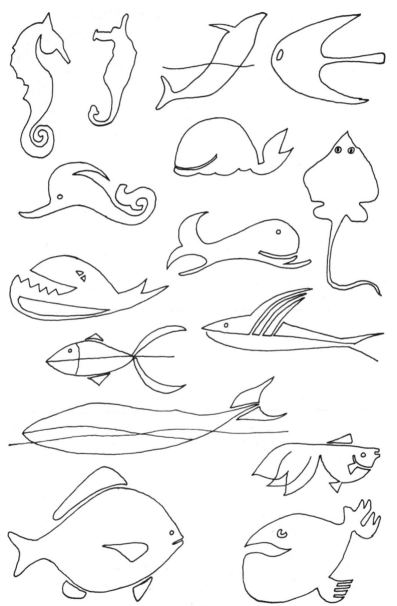

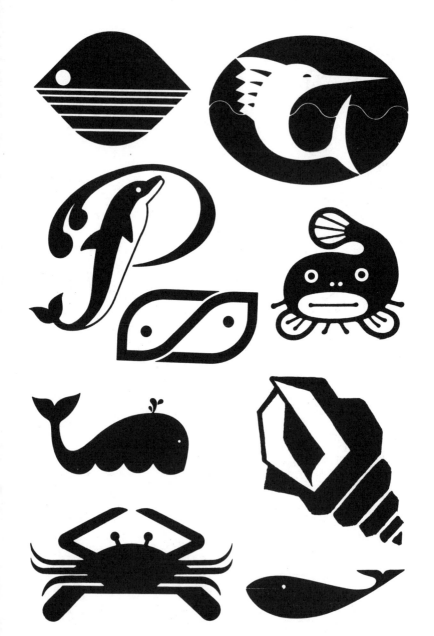

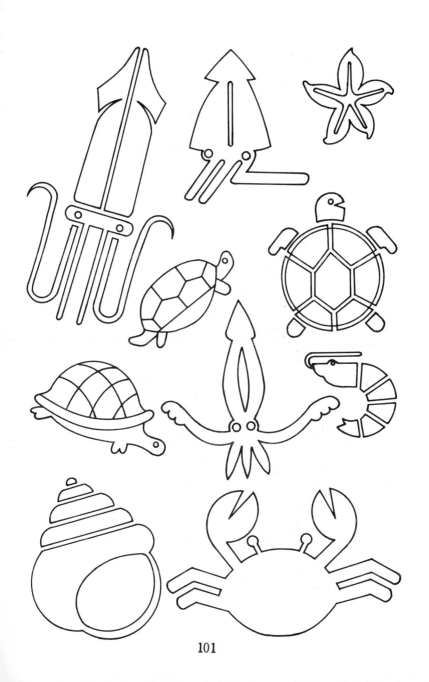

101

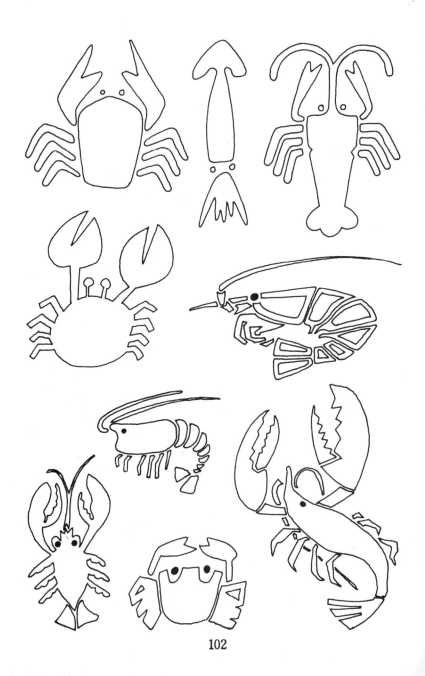

102

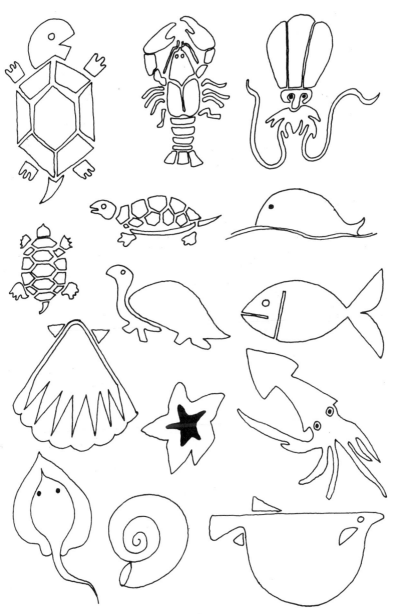

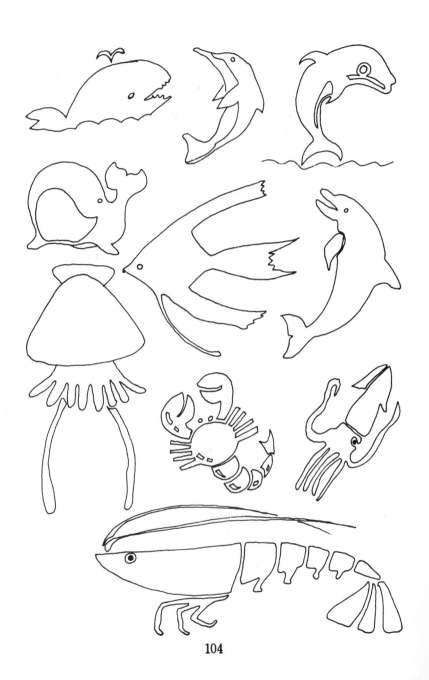

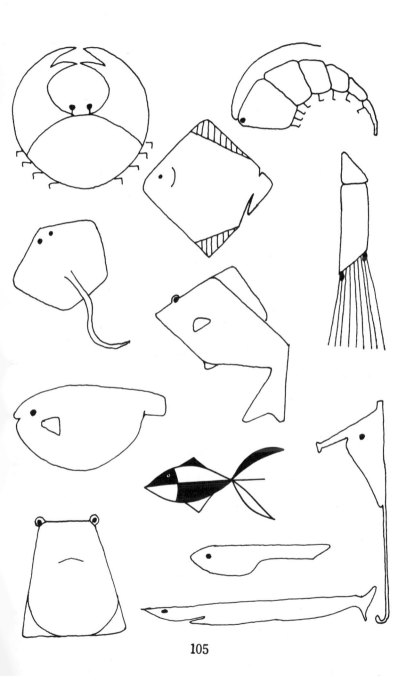

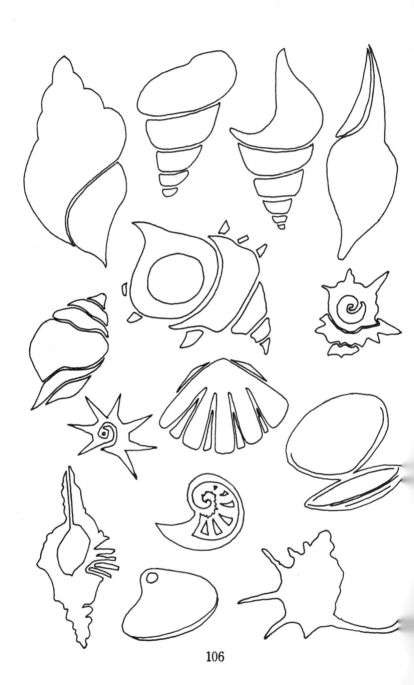

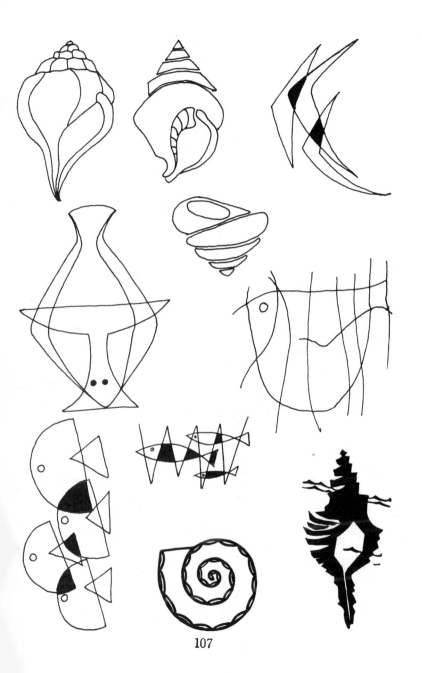

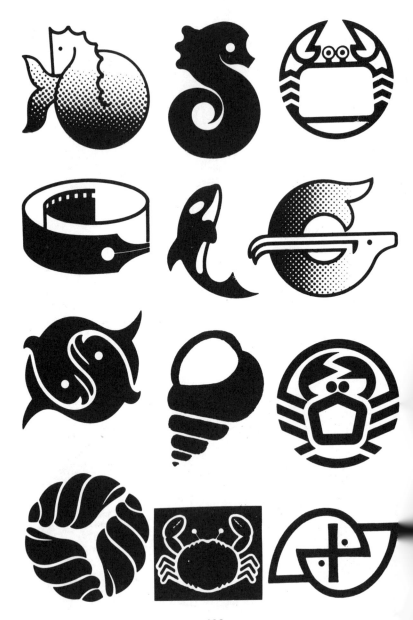

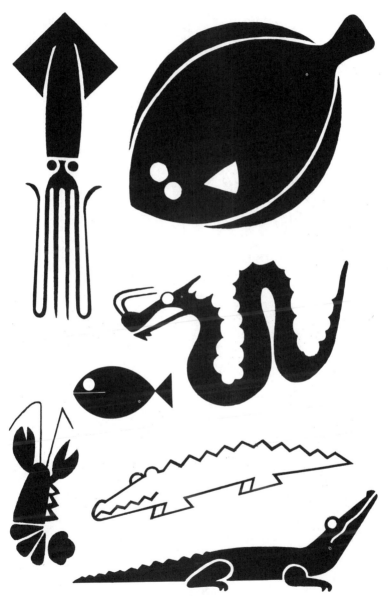

109

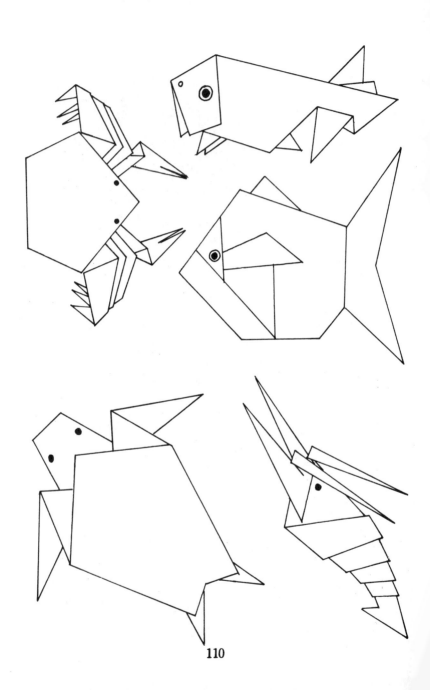

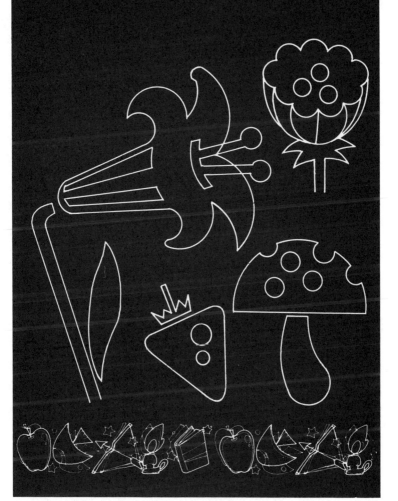

식 물

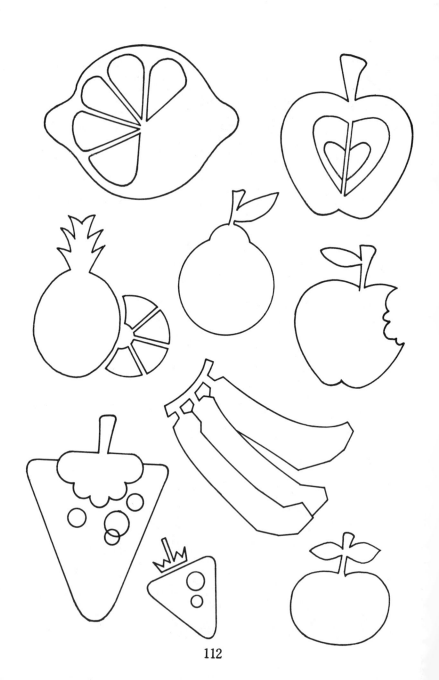

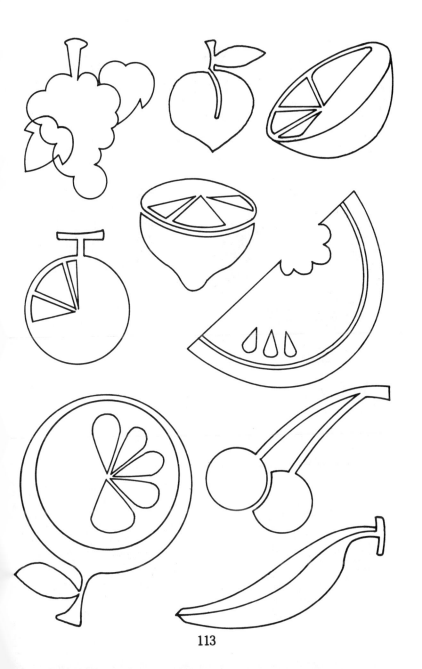

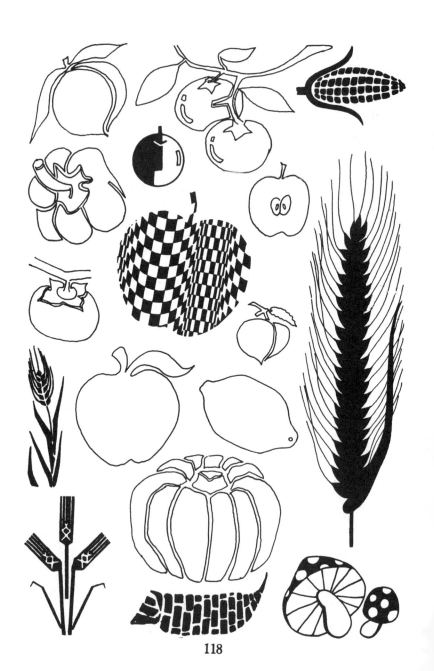

118

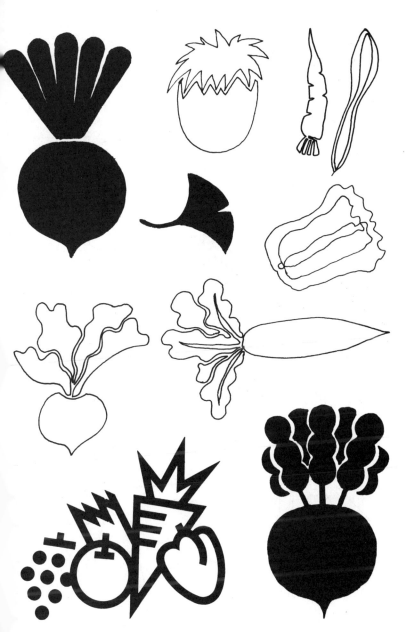

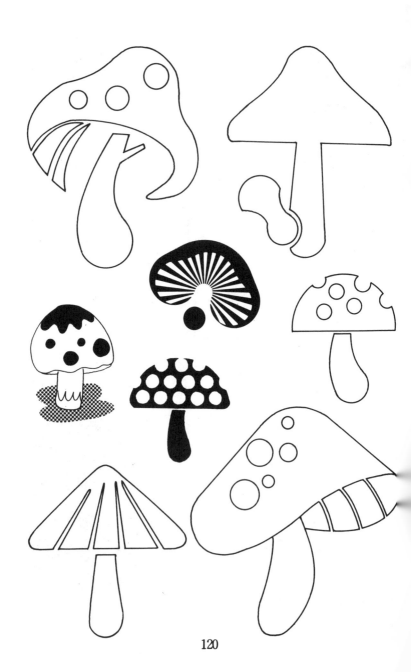

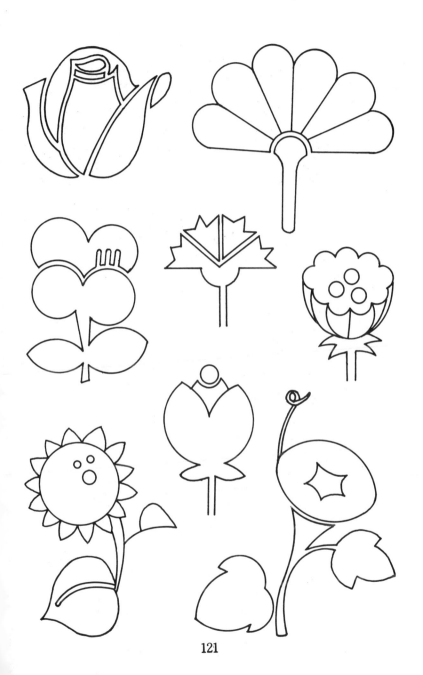

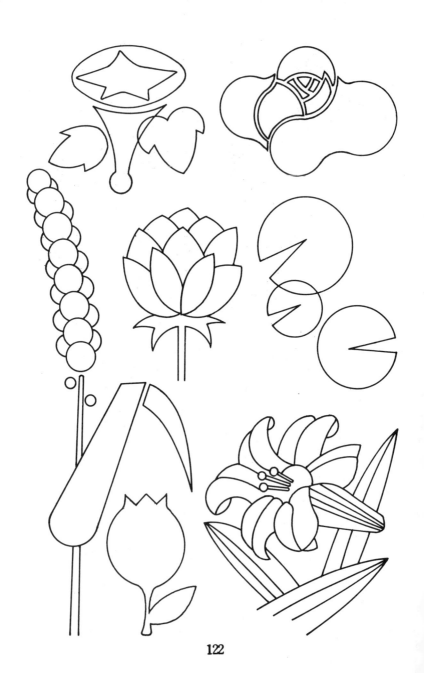

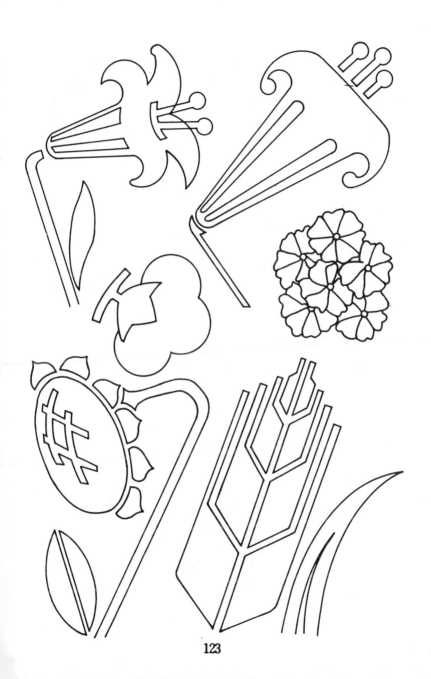

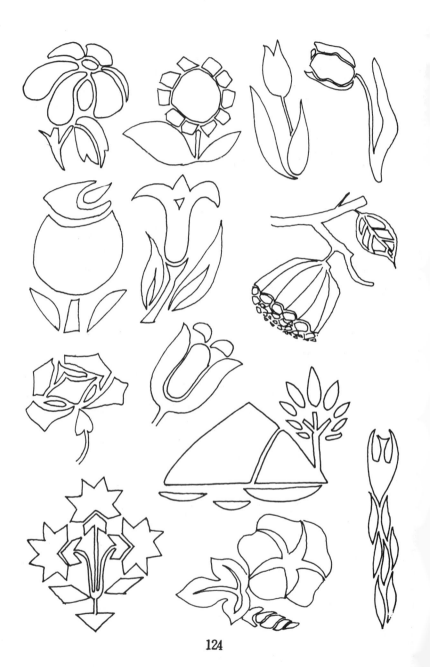

124

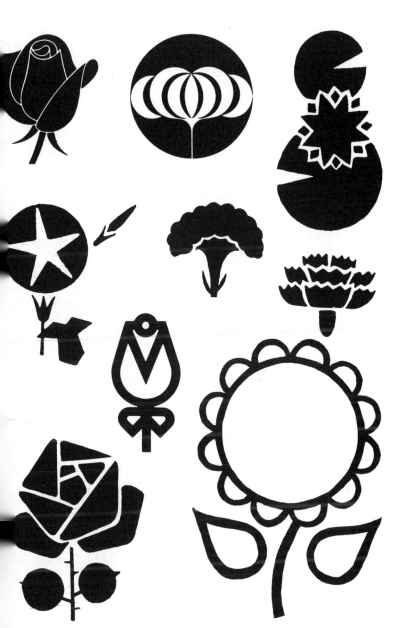

125

128

129

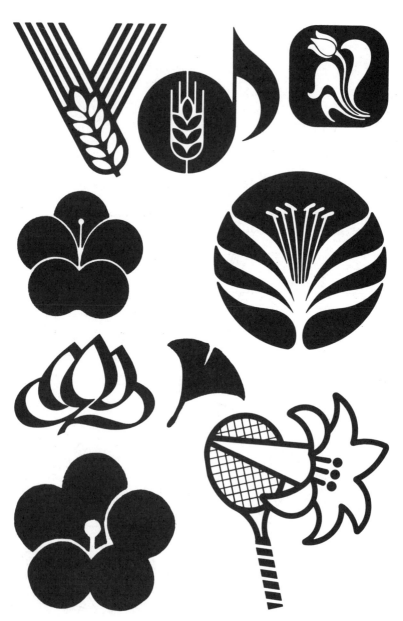

130

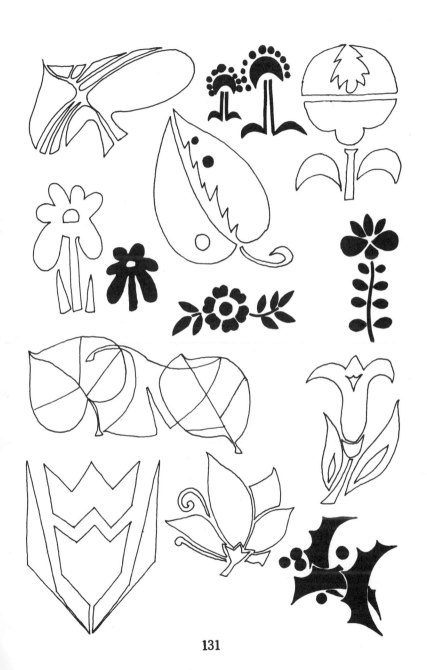

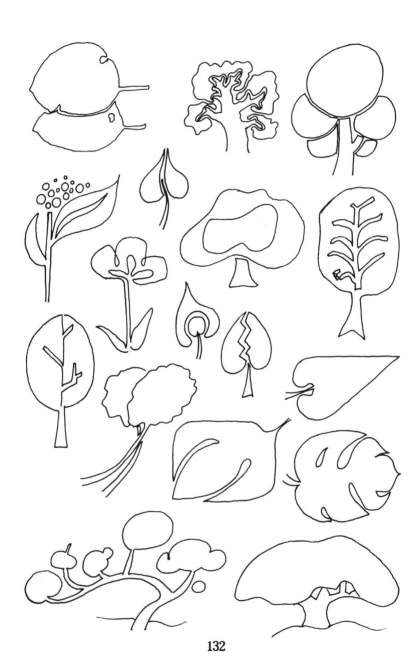

132

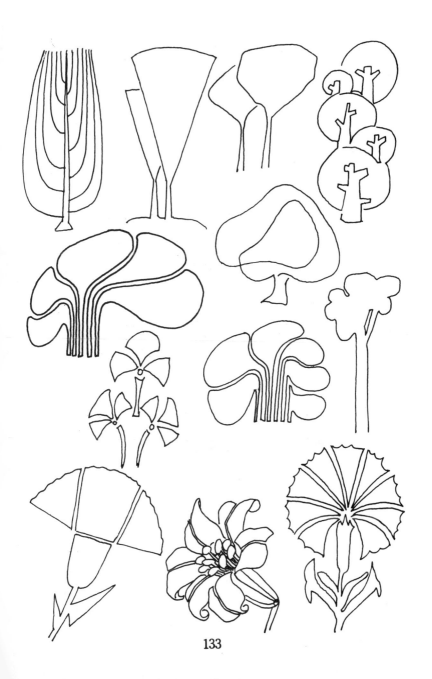

133

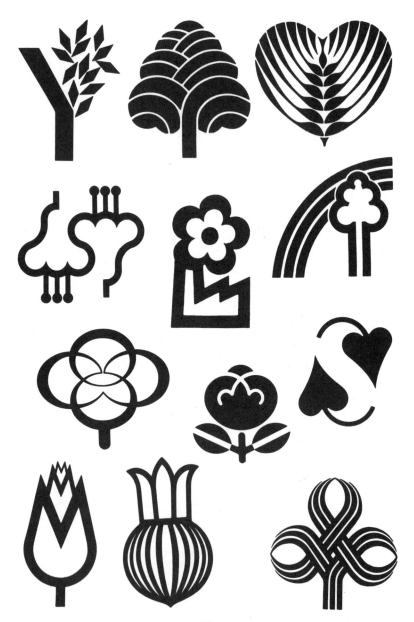

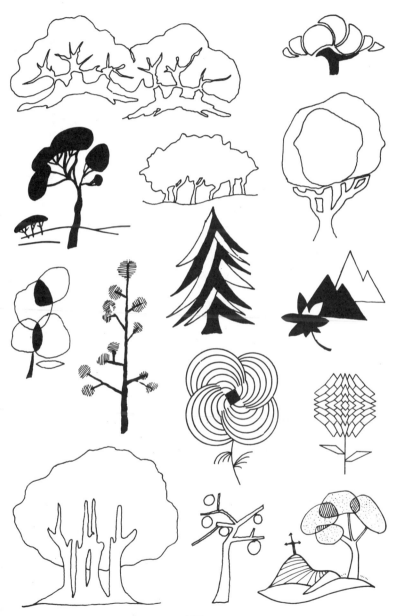

135

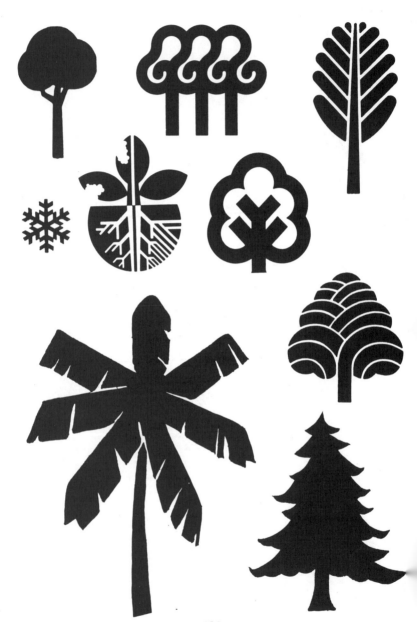

136

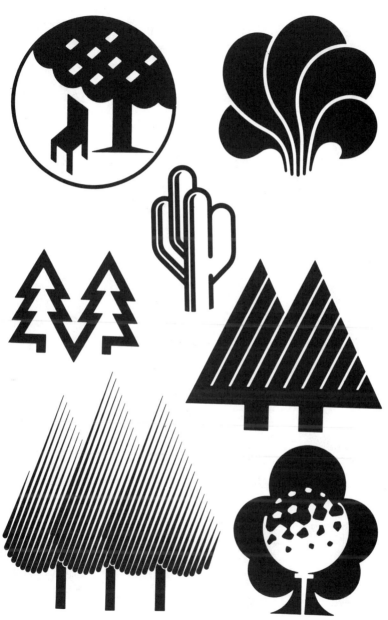

137

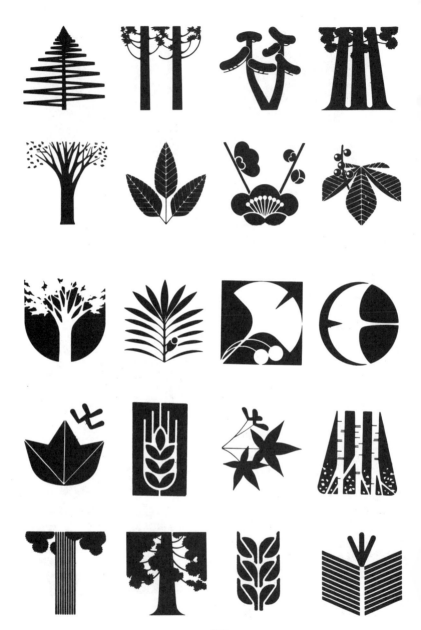

138

탈 것

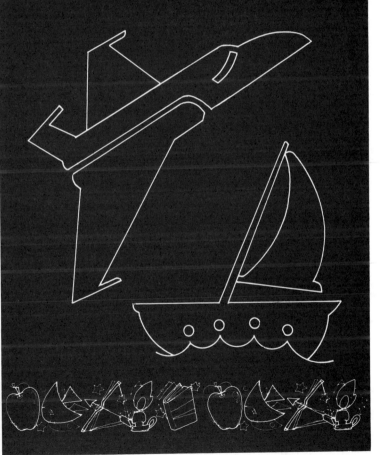

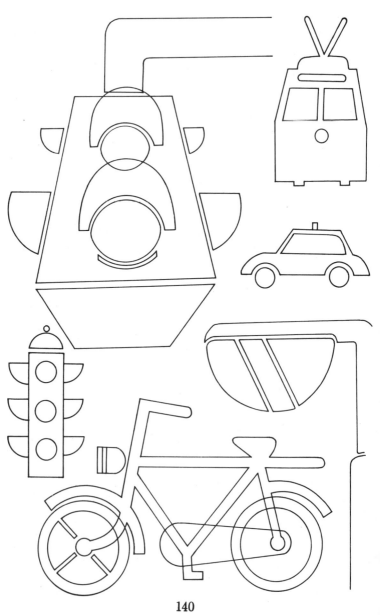

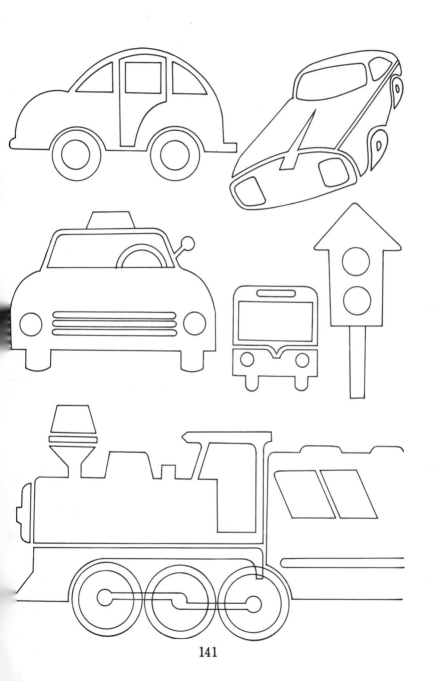

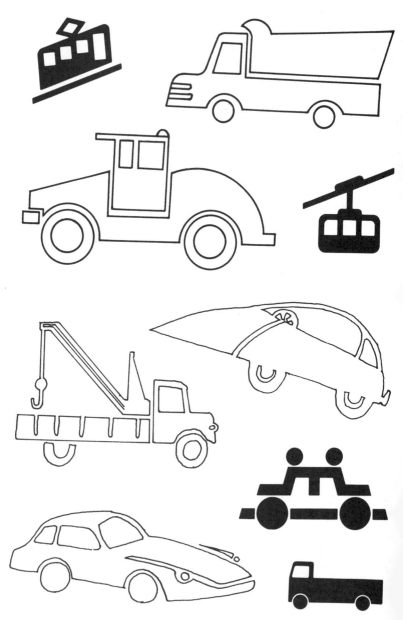

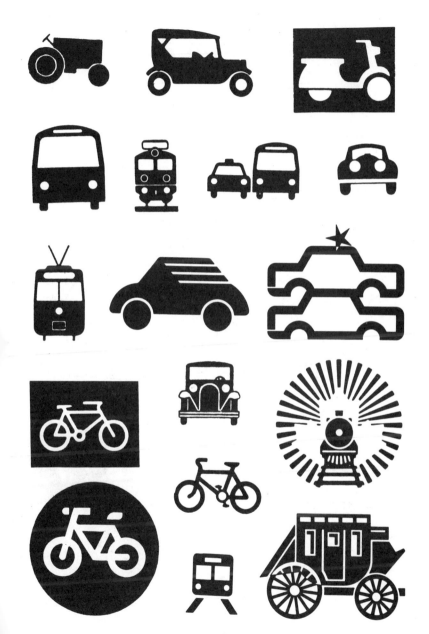

143

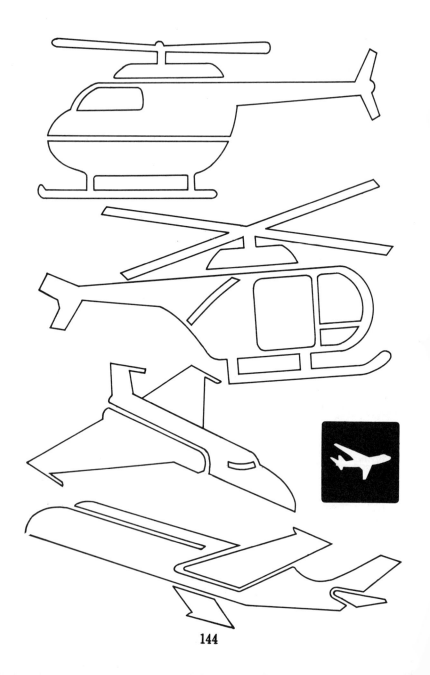

144

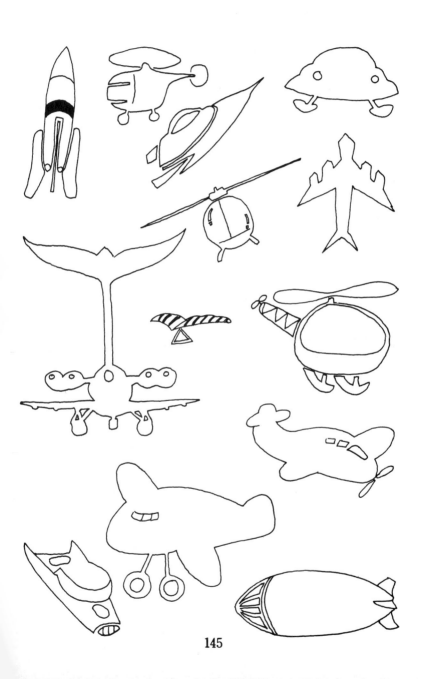

145

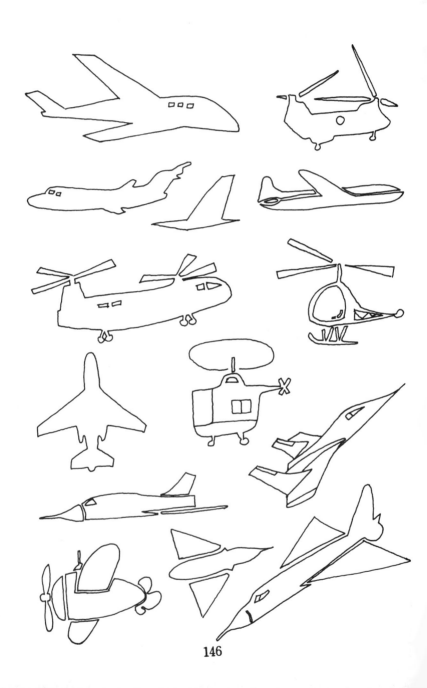

146

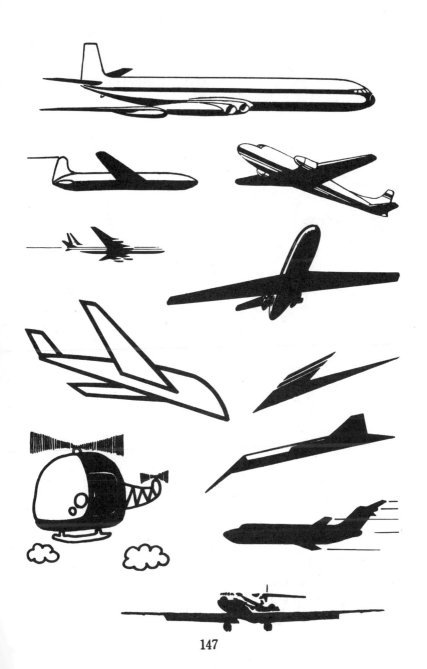

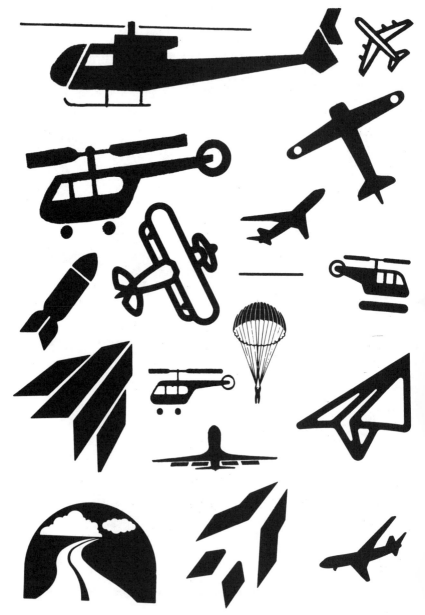

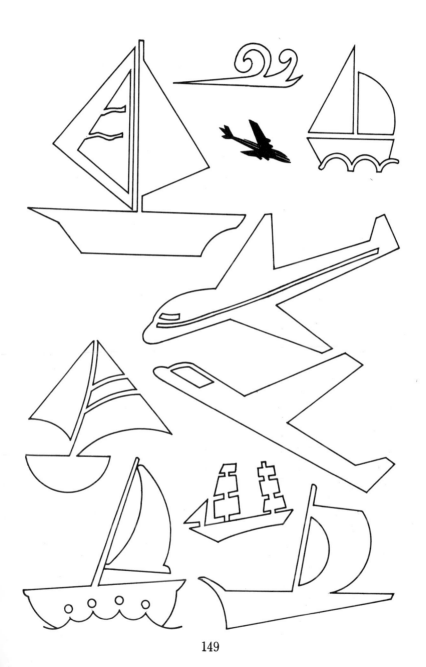

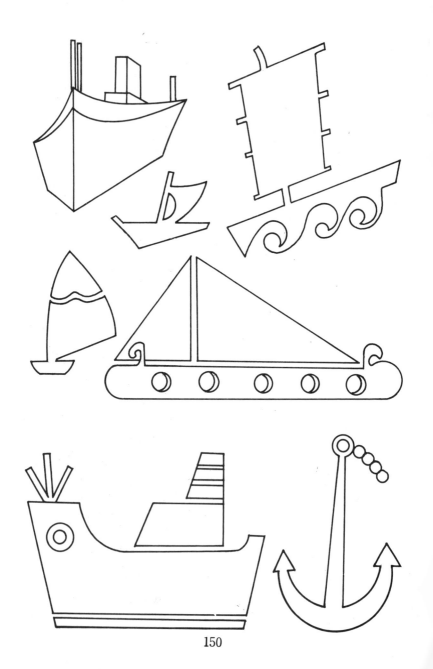

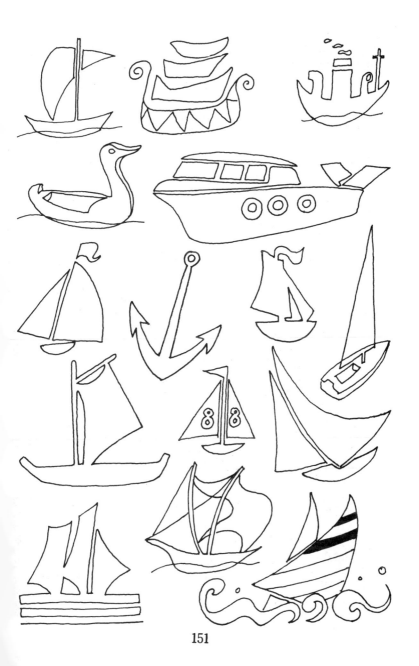

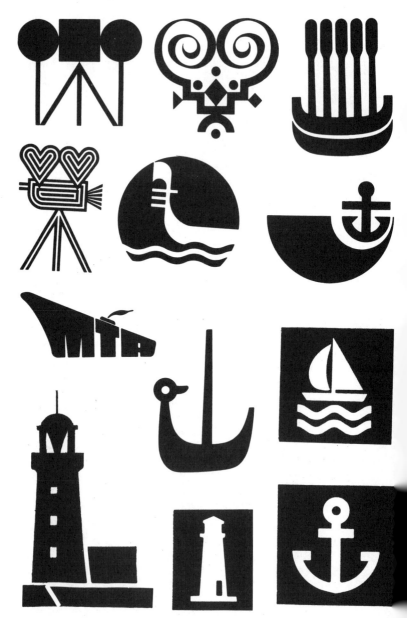

152

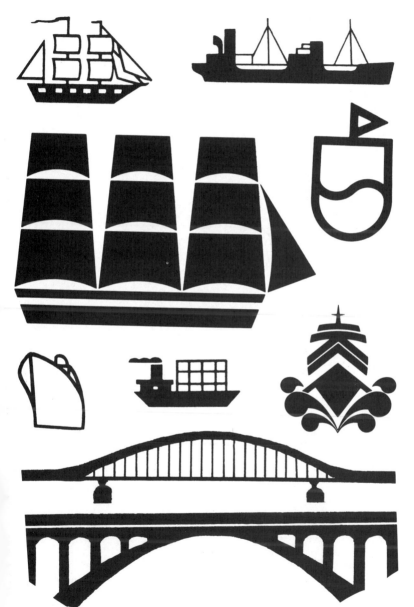

153

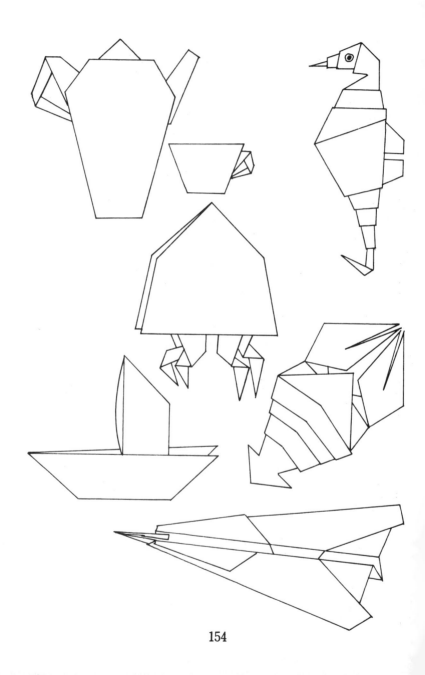

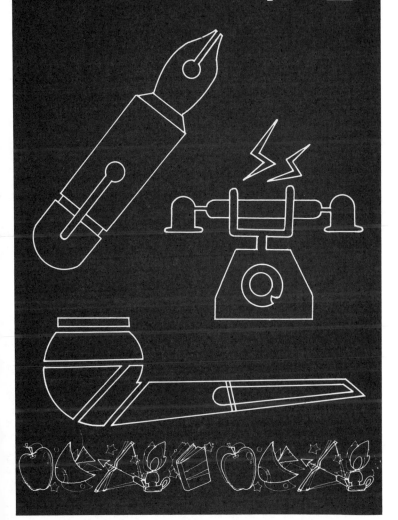

기 물

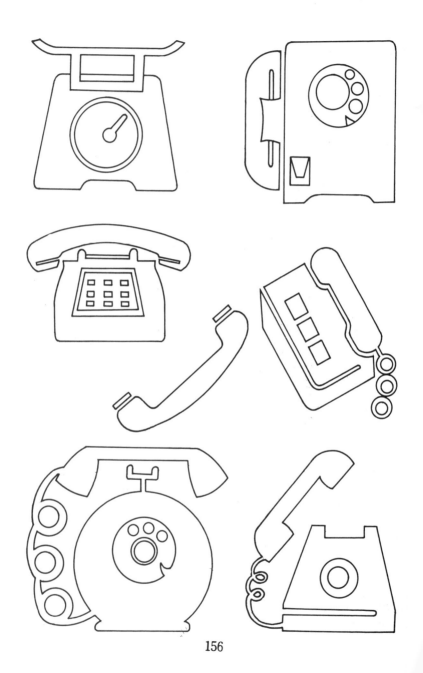

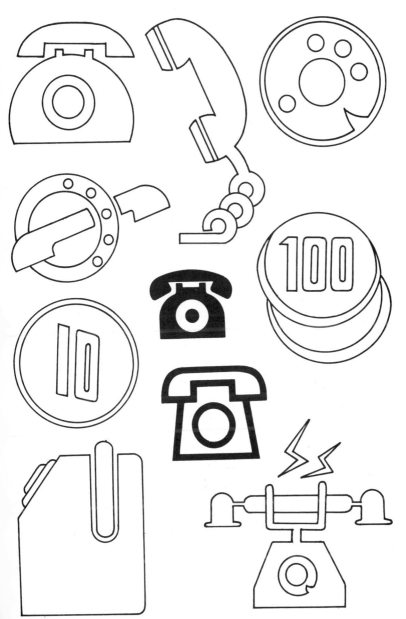

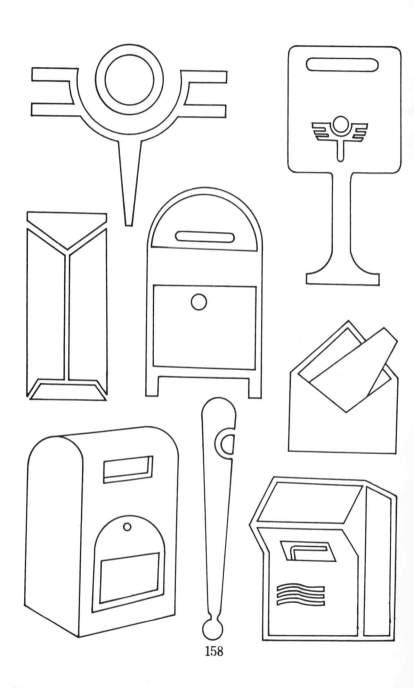

158

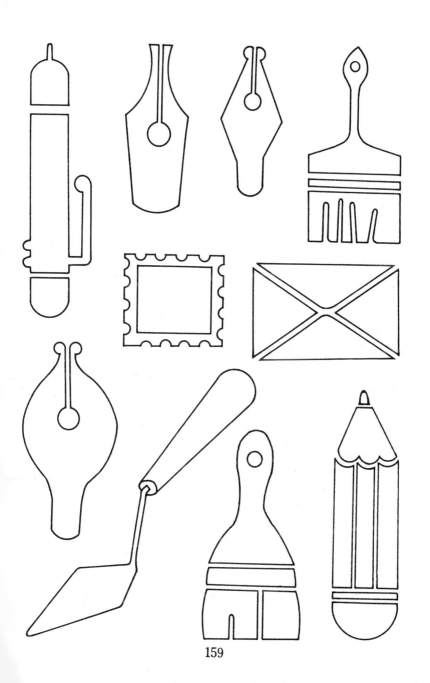

159

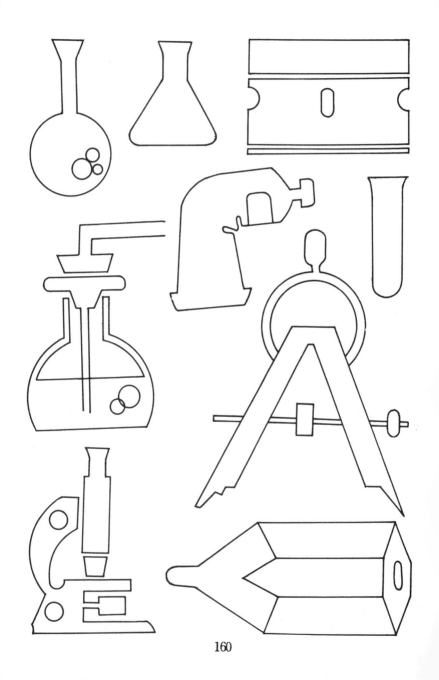

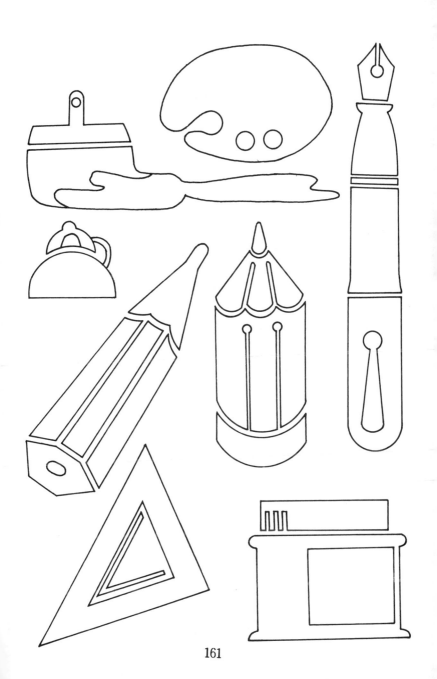

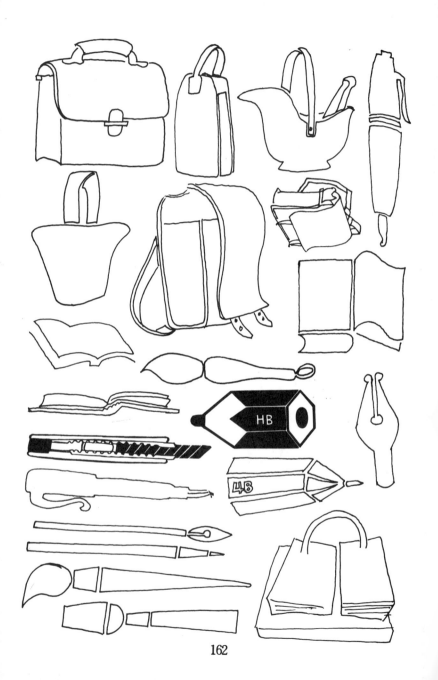

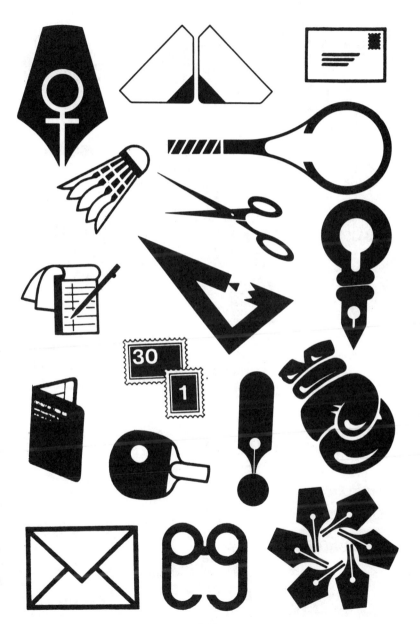

163

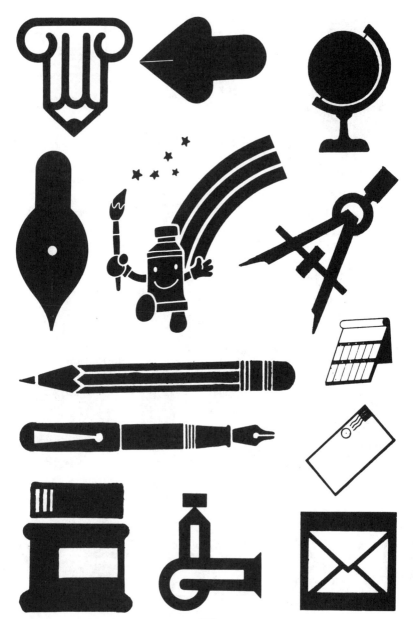

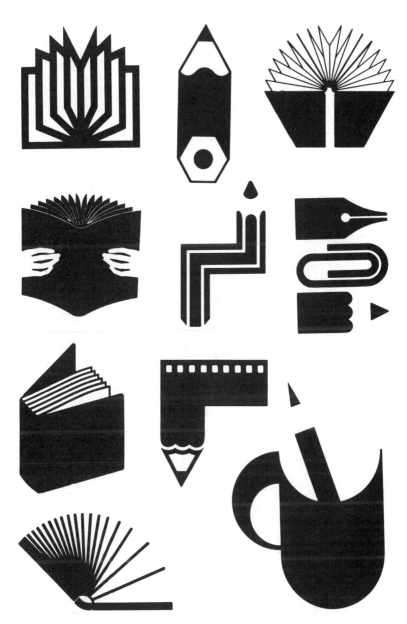

167

169

170

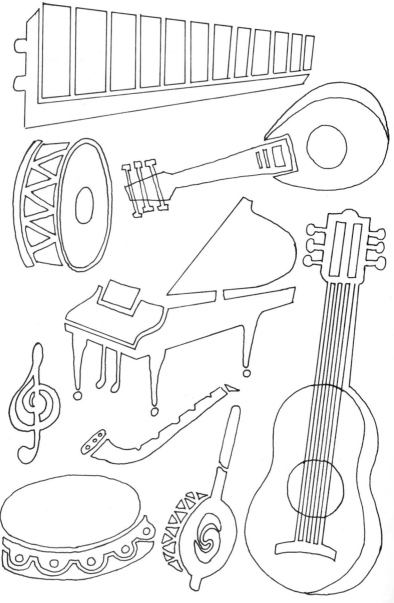

174

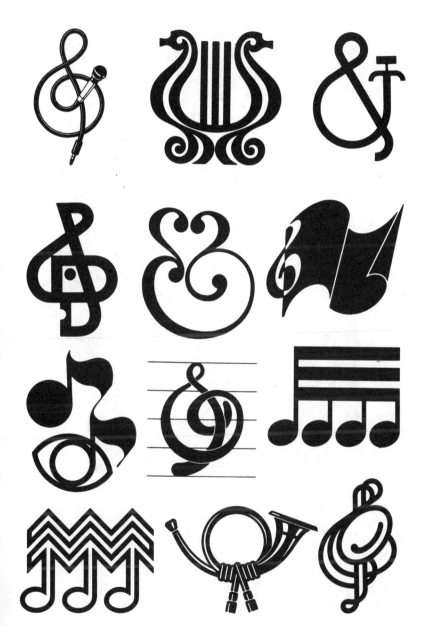

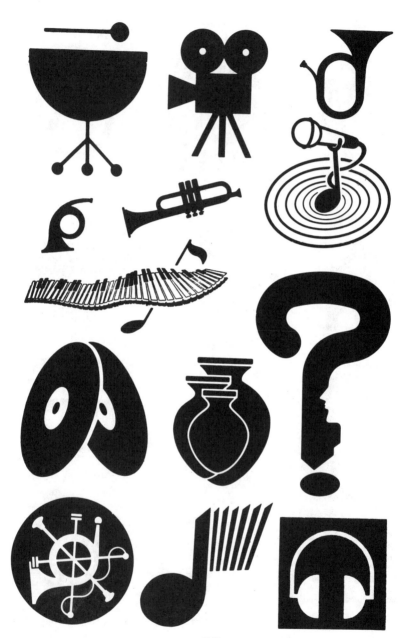

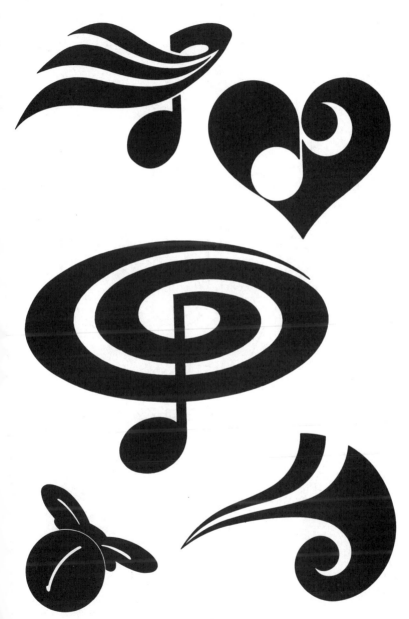

179

181

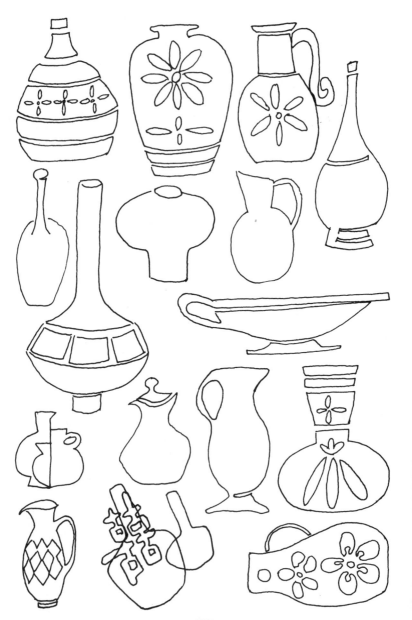

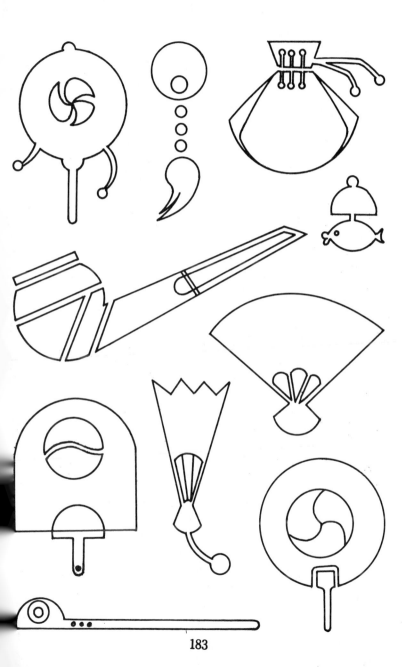

183

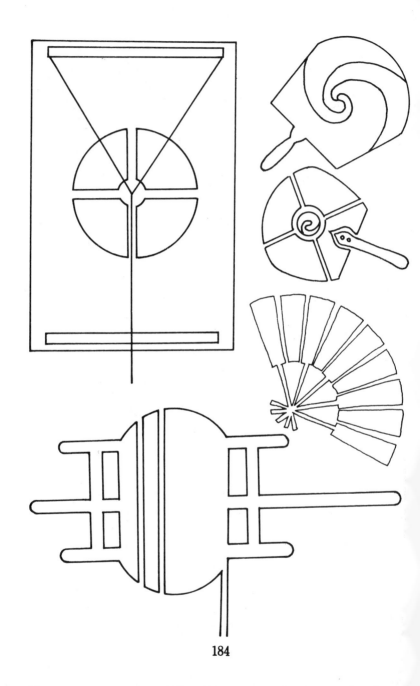

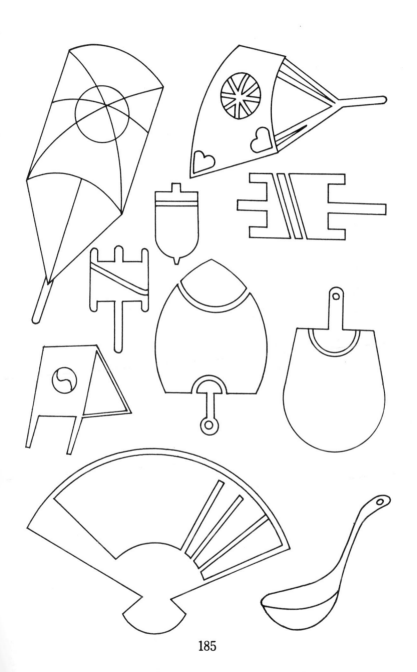

185

189

197

199

200

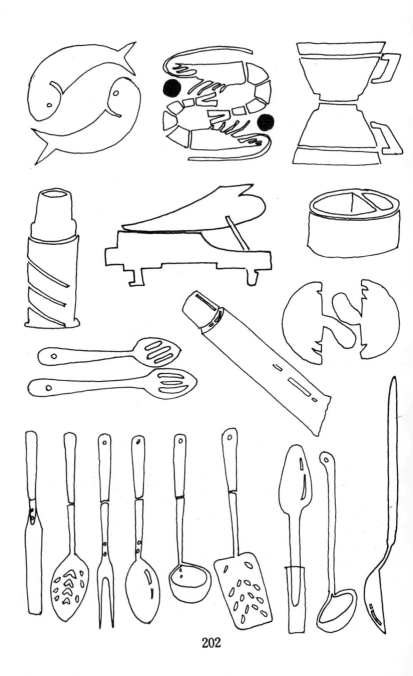

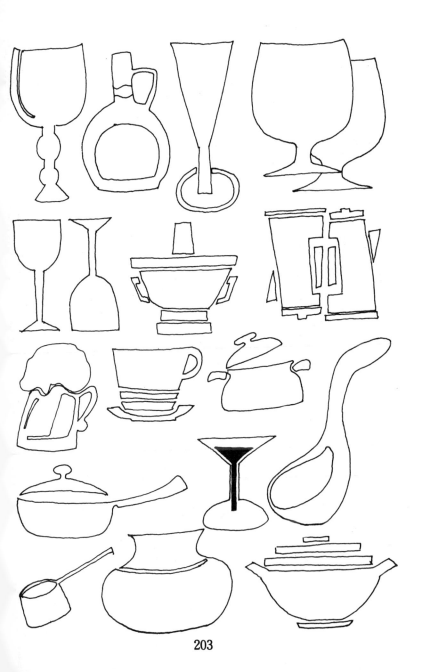

203

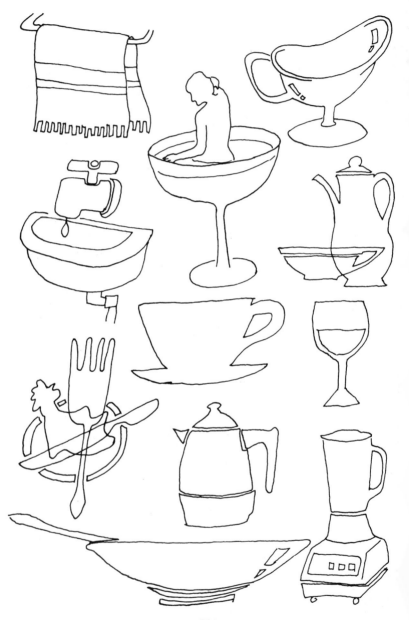

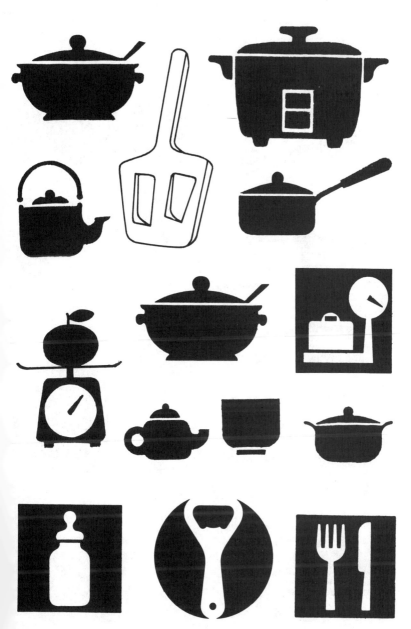

206

209

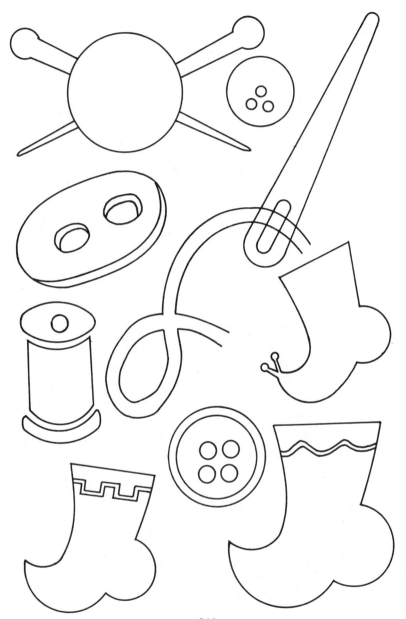

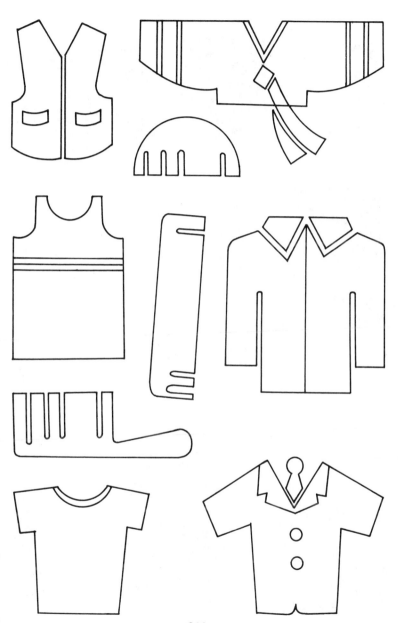

211

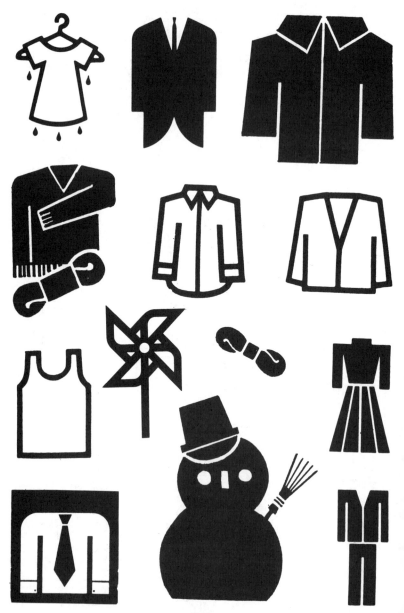

212

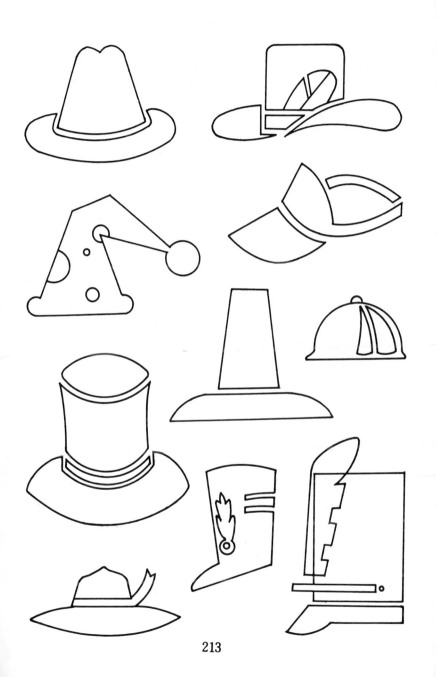

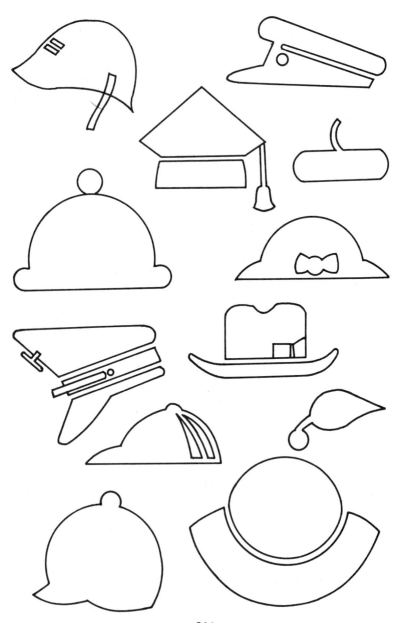

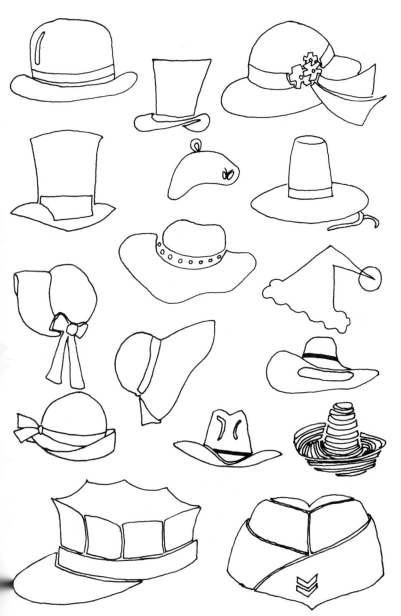

215

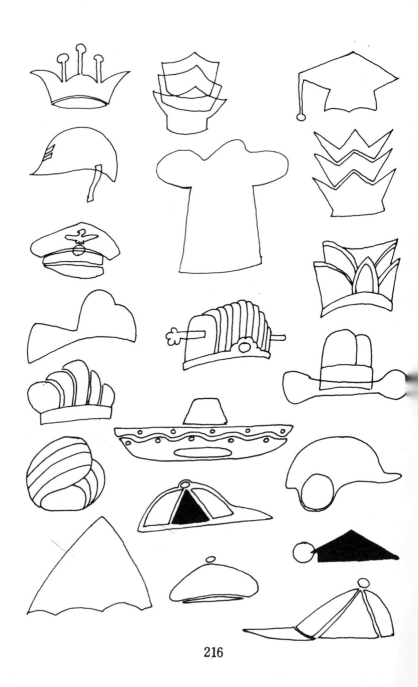

216

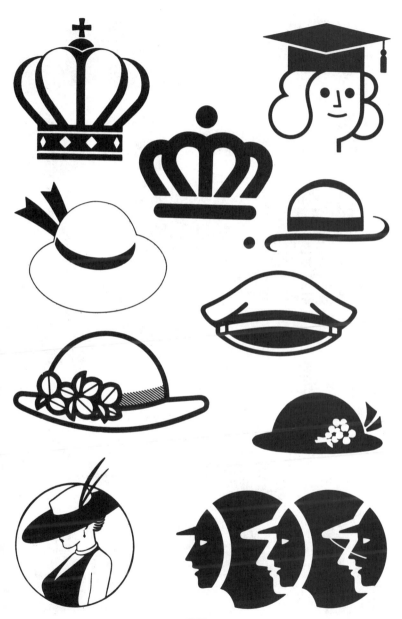

217

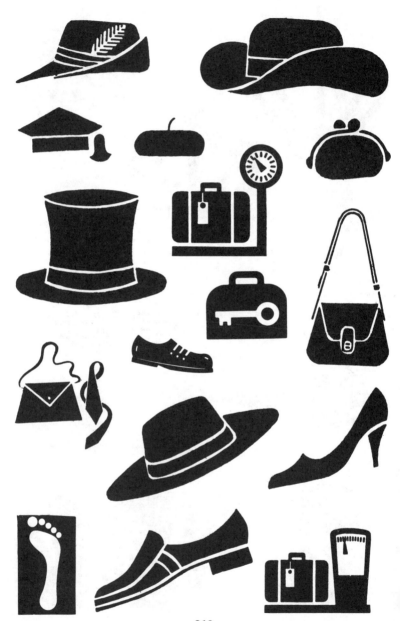

218

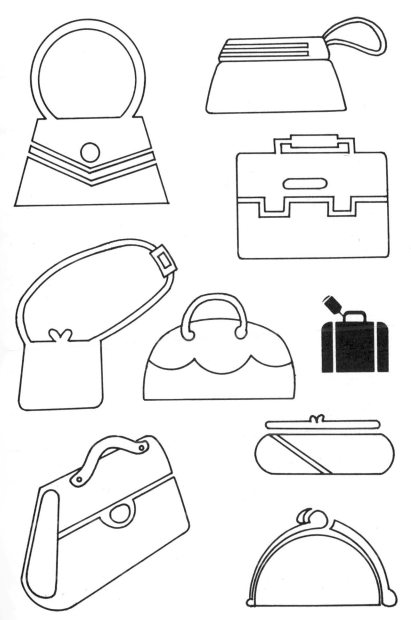

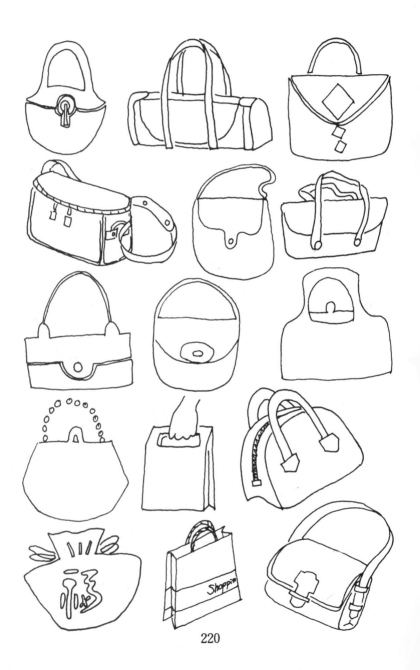

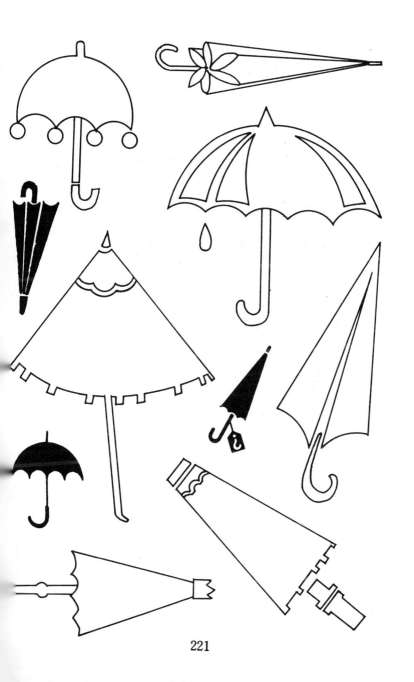

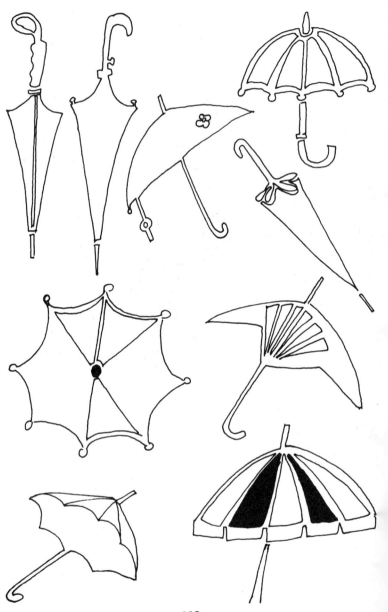

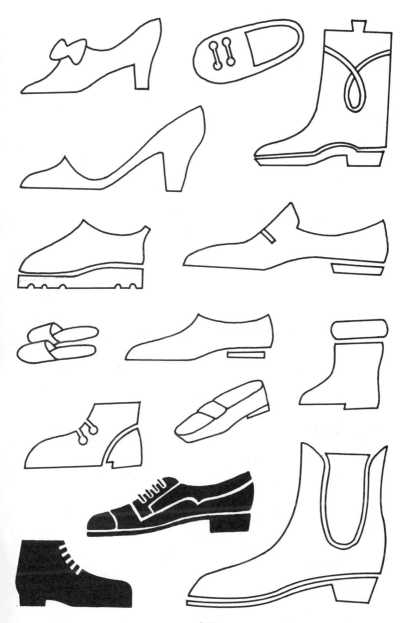

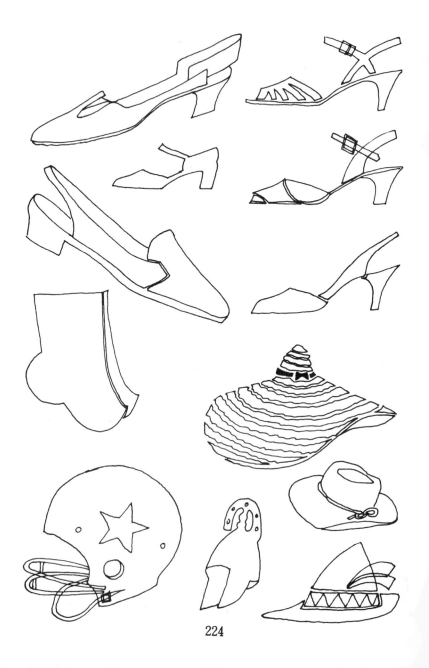

224

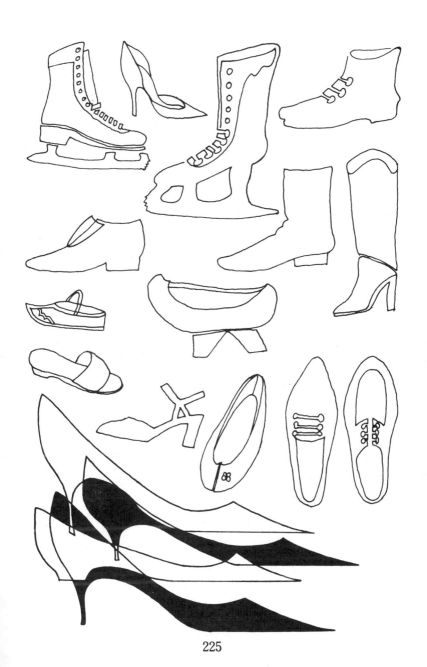

225

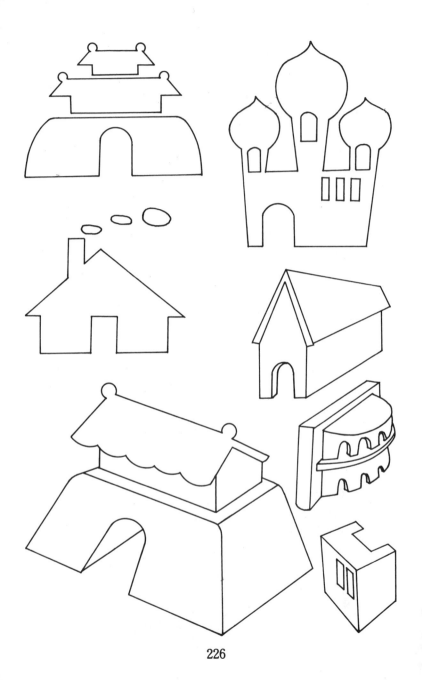

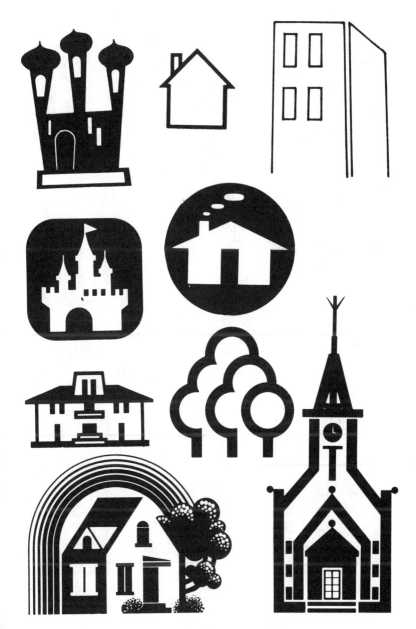

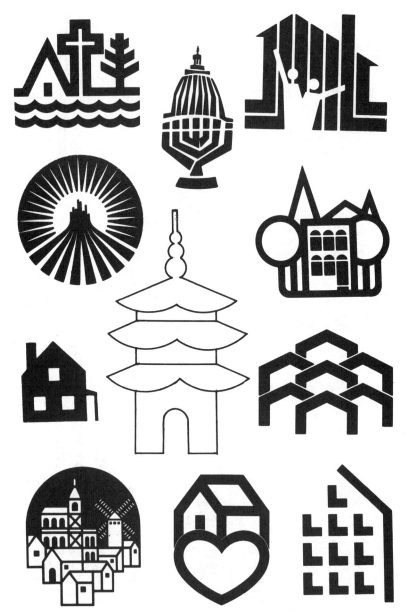

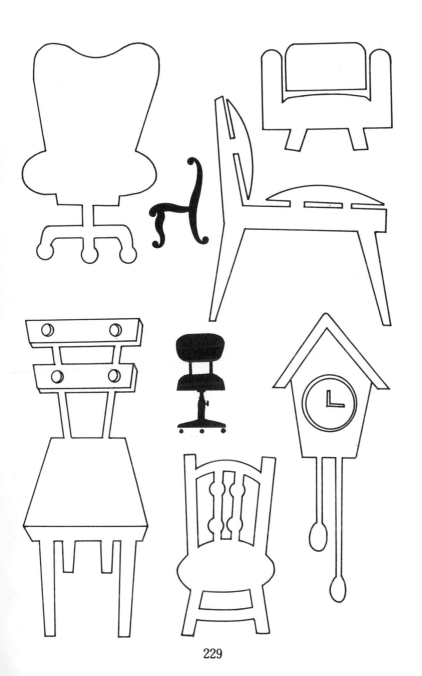

231

233

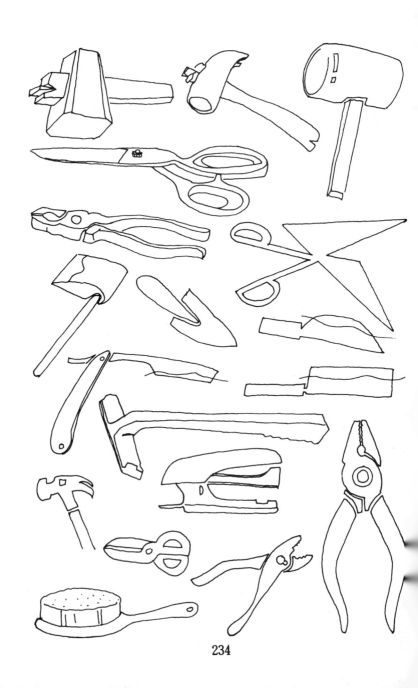

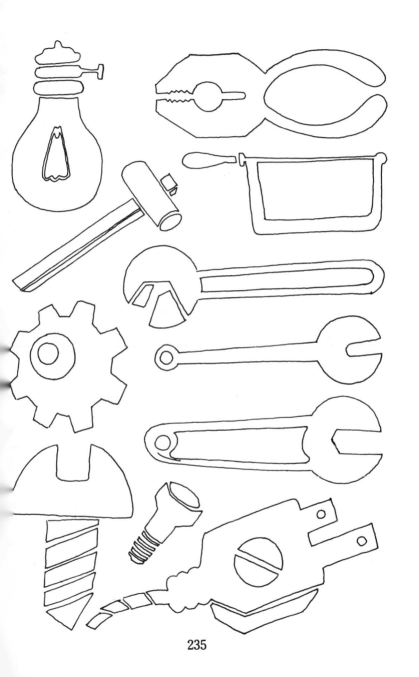

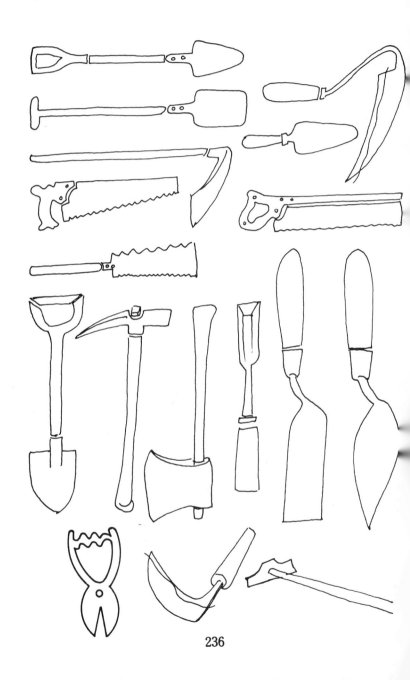

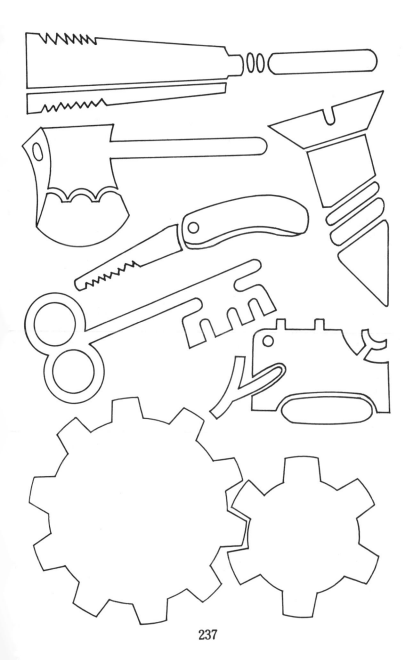

239

241

243

245

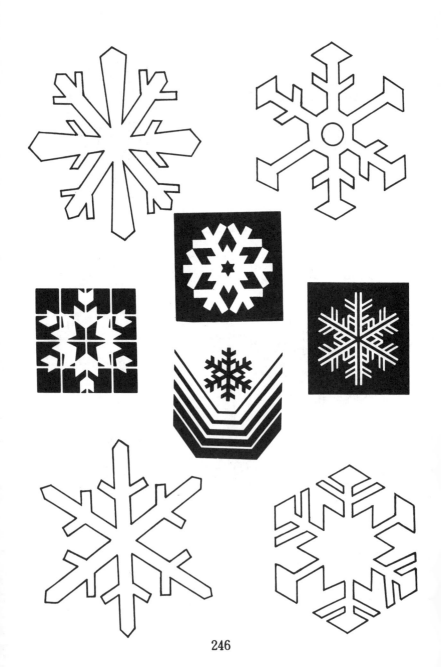

246

심볼·마크

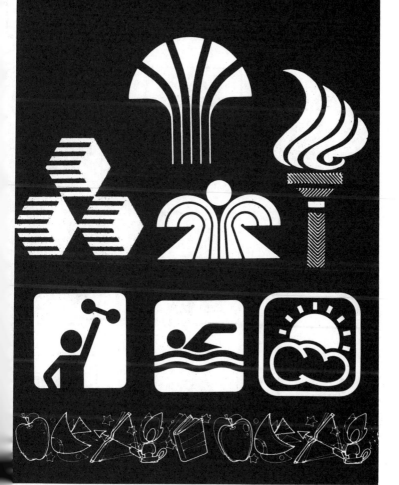

251

252

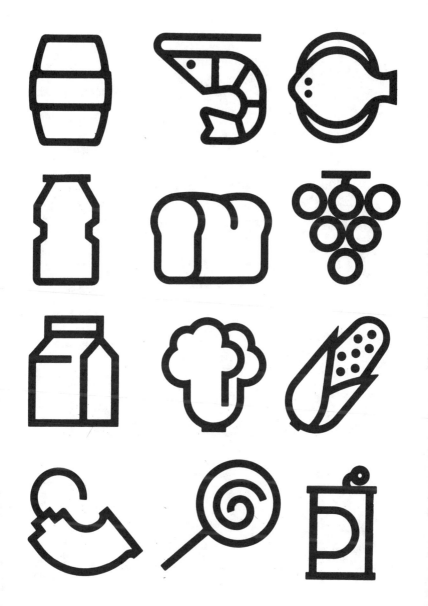

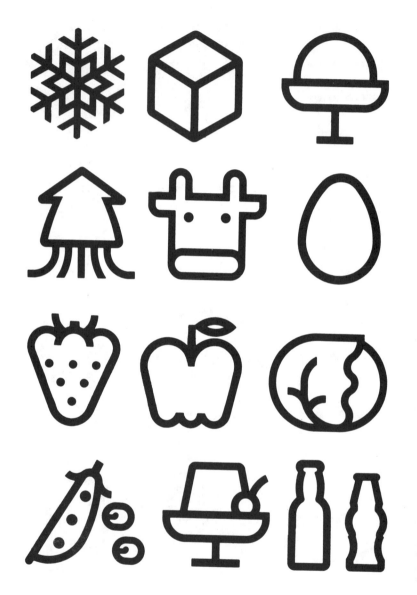

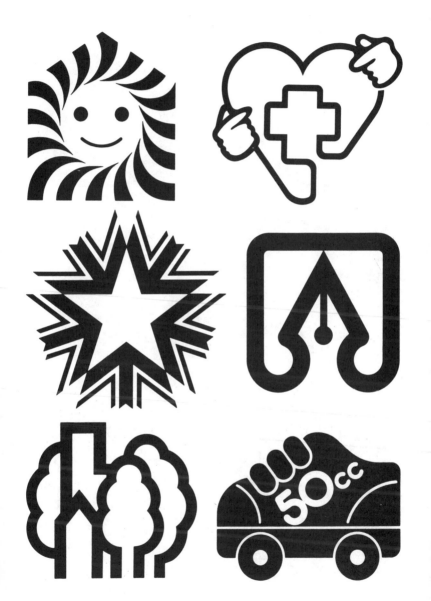

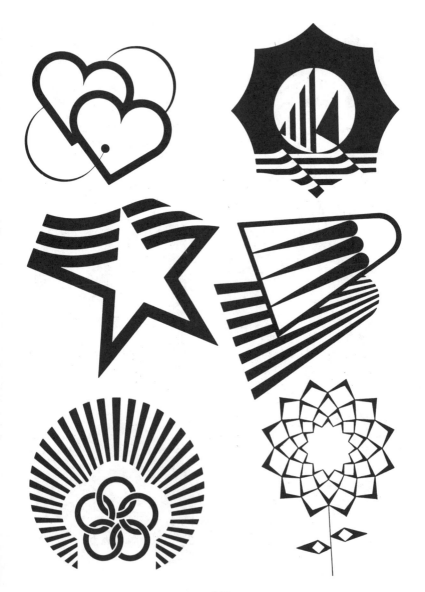

261

262

263

OPUS 80

264

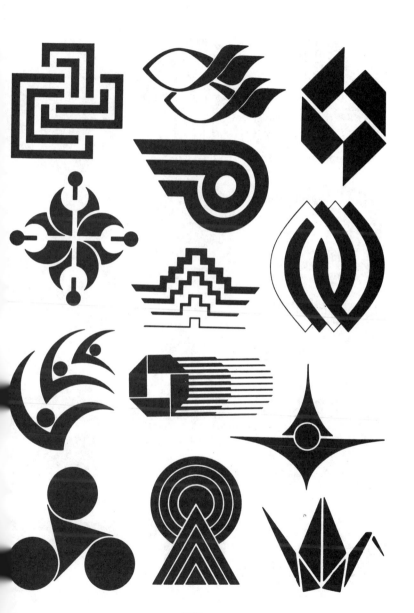

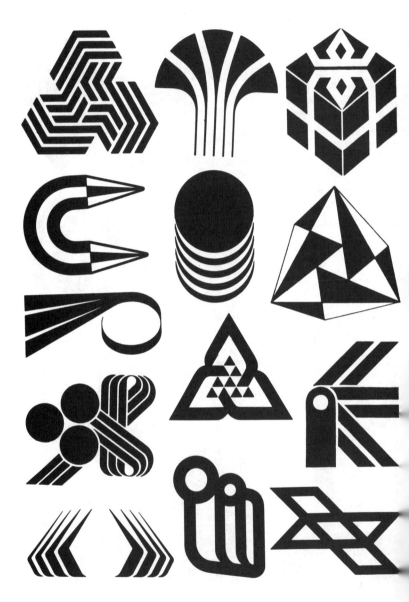

문자 도안

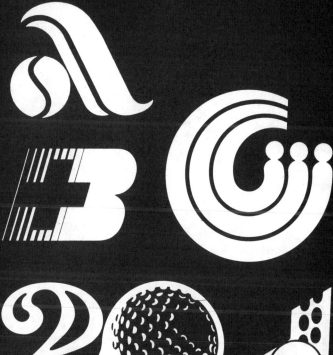

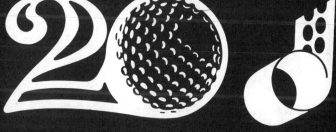

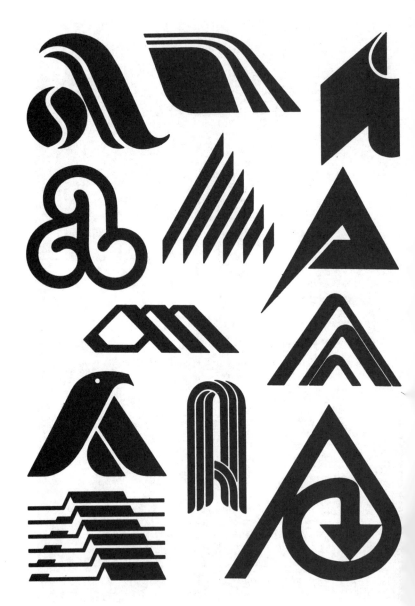

268

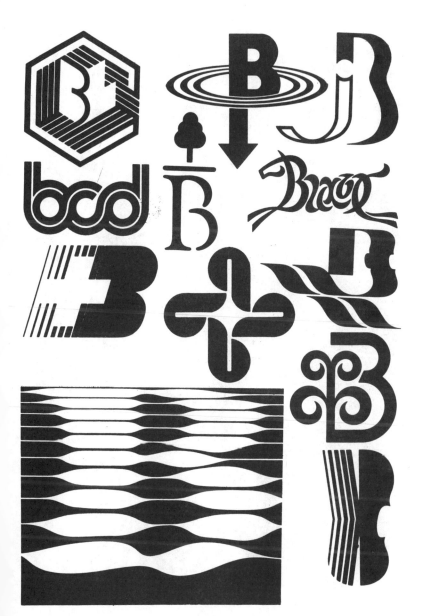

269

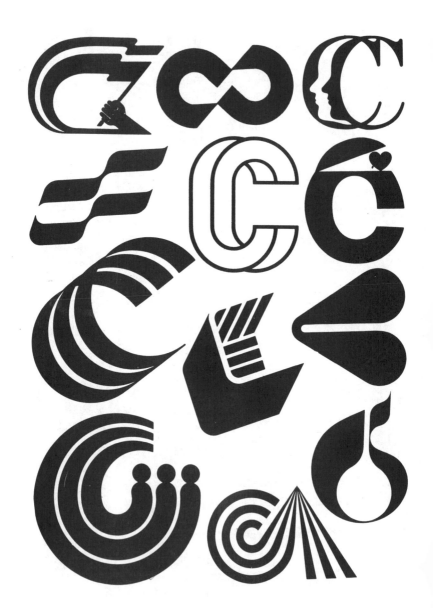

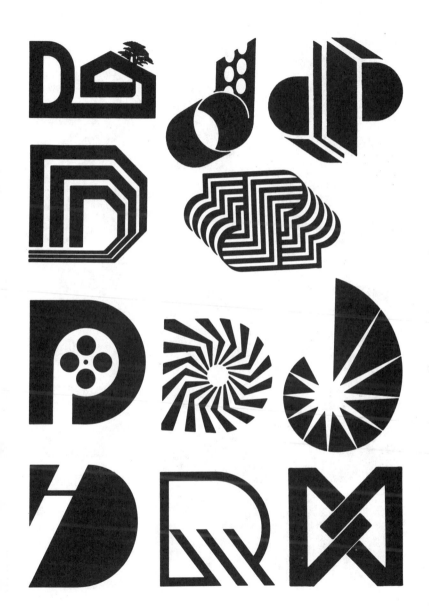

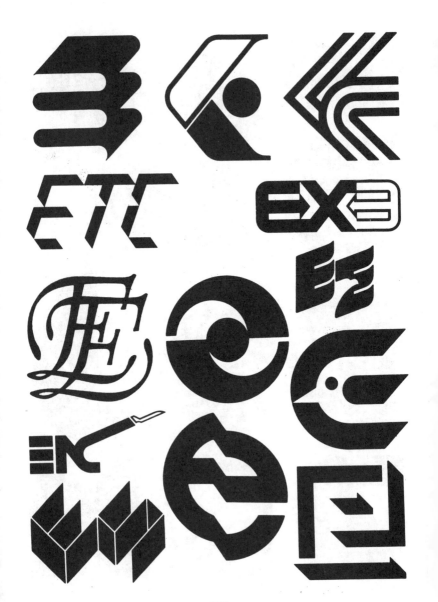

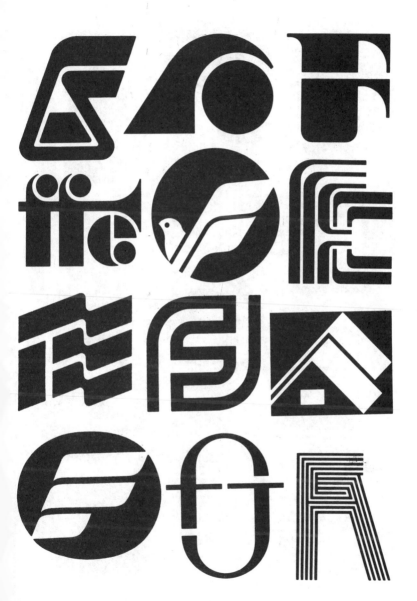

273

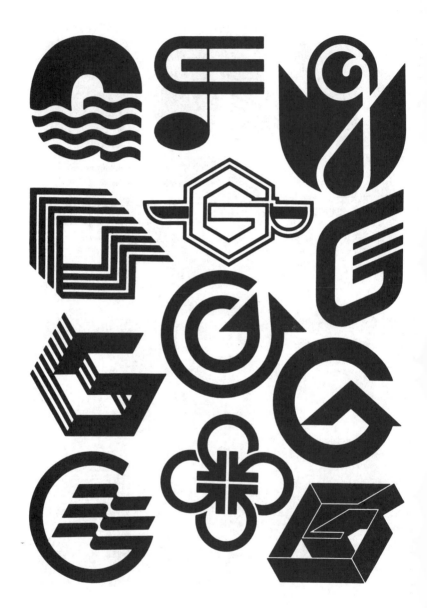

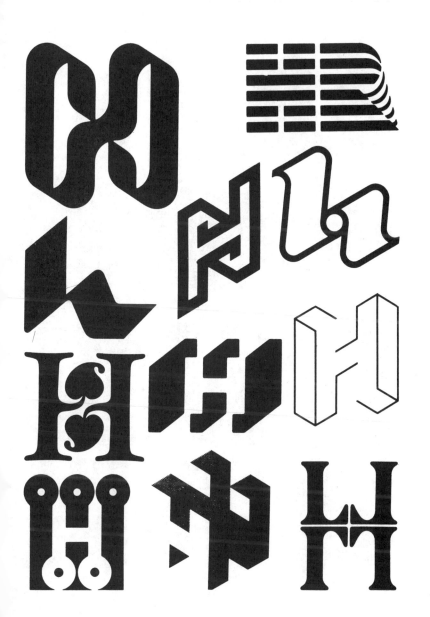

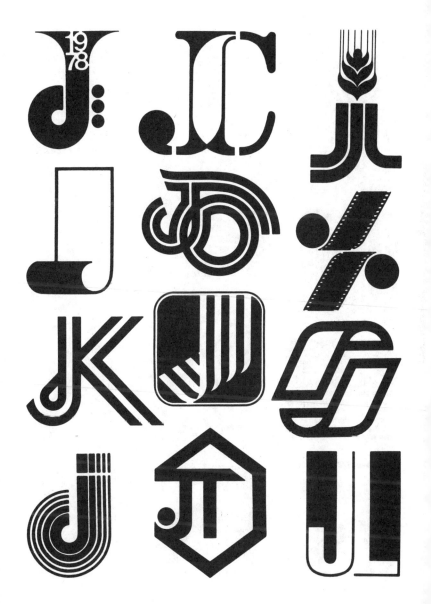

277

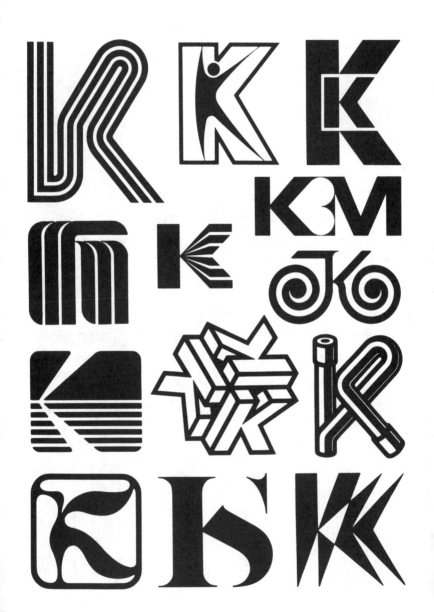

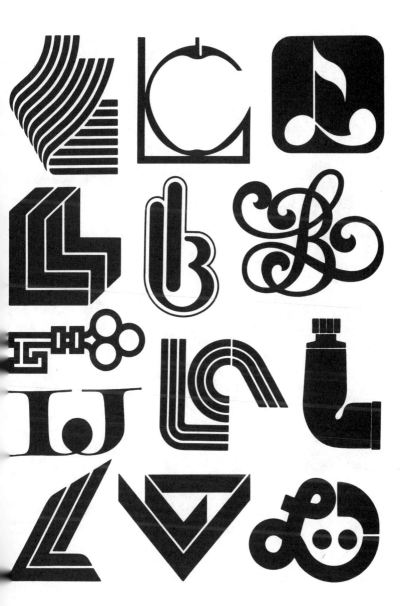

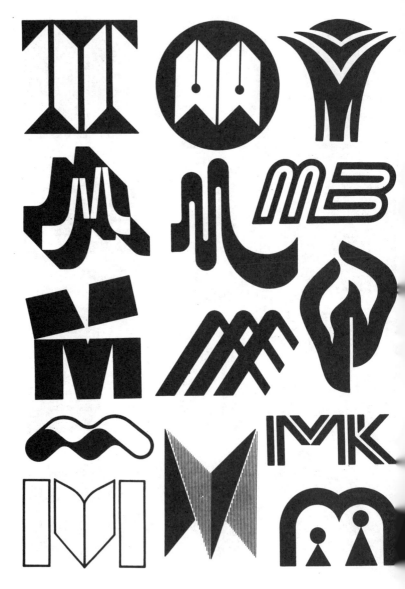

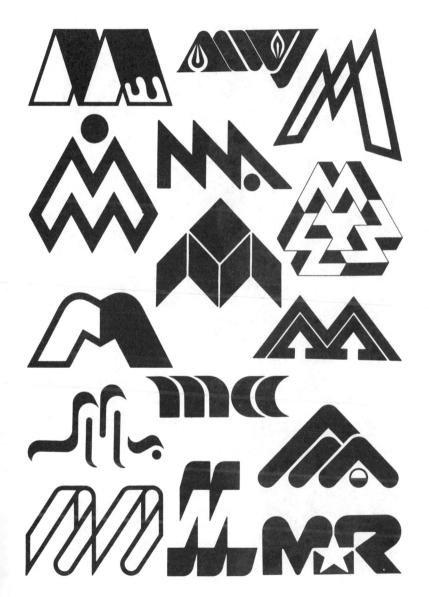

281

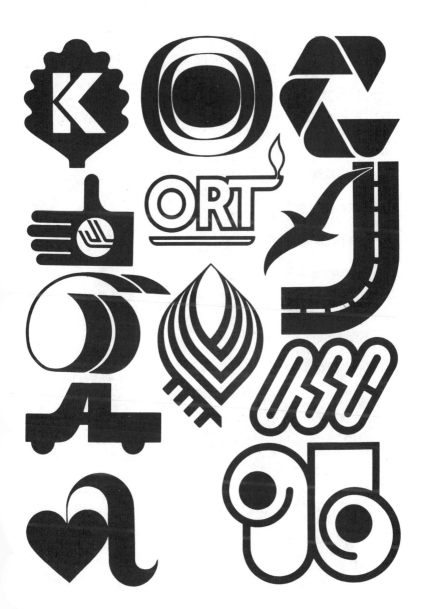

283

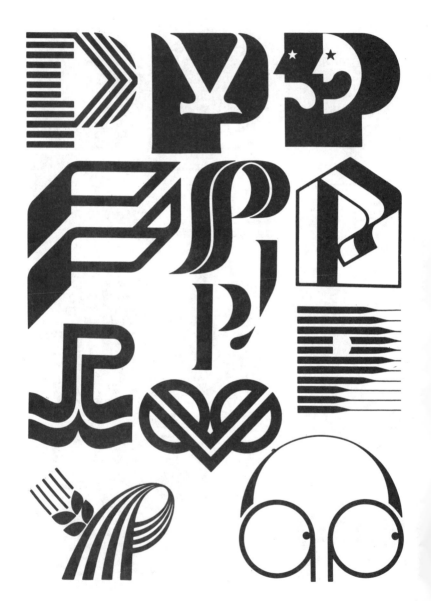

284

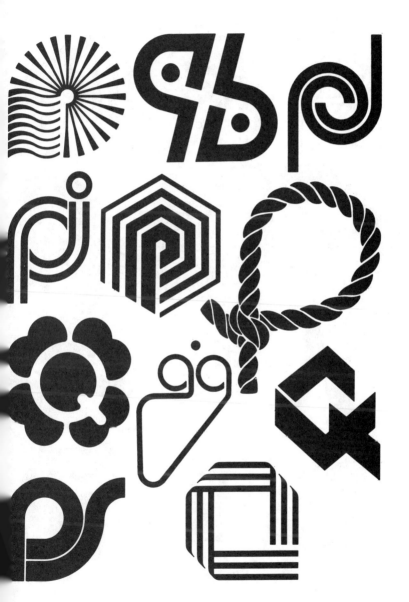

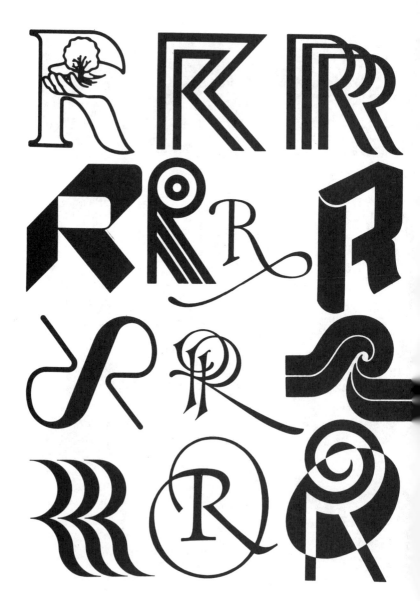

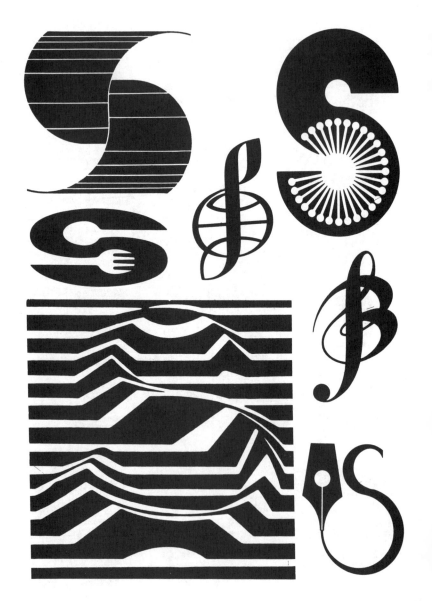

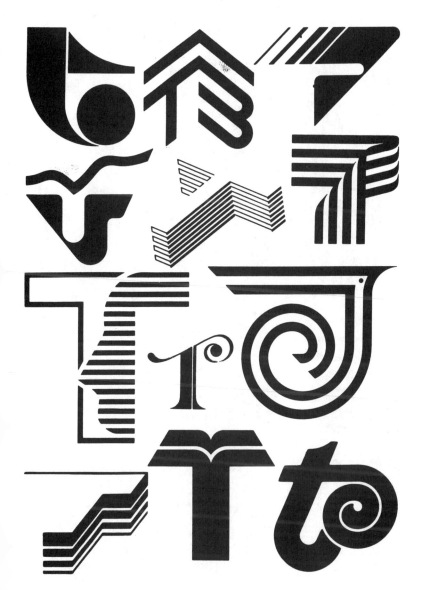

289

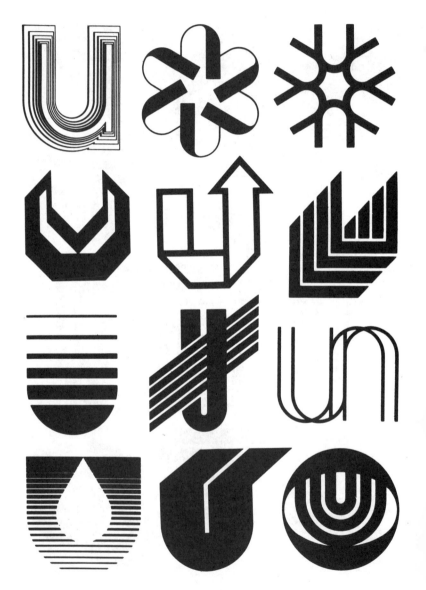

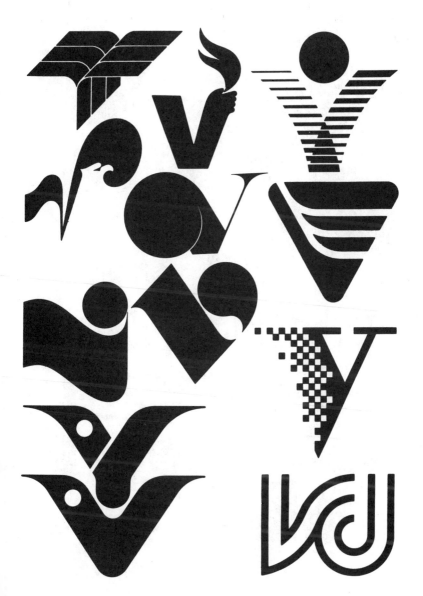

291

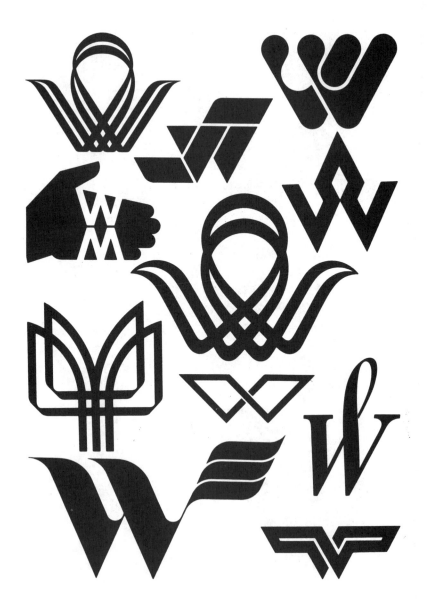

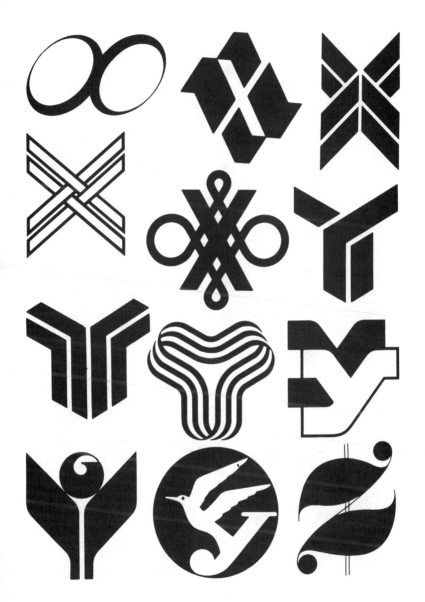

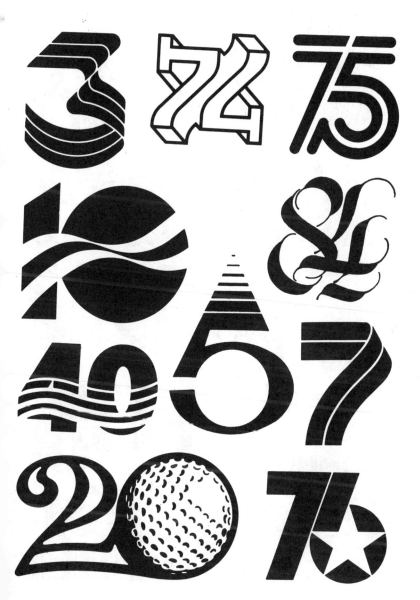

音楽人　鉄
性運　印刷
　　　影路
世界　六心
冬　童話

森 空 緑
虹 海 道
花 月 風

監修　朴 權 洙

1950　忠南 韓山 出生

1970－78　弘益大學校 美術敎育科 卒業
　　　　　同 美術大學 西洋画科 卒業

1977　朴權洙・崔孝淳 二人展（서울画廊, Seoul）

1981　Salon 靑年作家表現展（Hall International d'Exposition parce floral de Paris Dois de Vincennes,France）

1981　Salon 現代文明批判展（Mairie de joinville le pont, Paris, France）

1981－85　美術의 祭展「東京展」（東京都美術館, 東京）

1982　第1回 個人展（美術會館, Seoul）

1982　France Independants展（Paris, France）

1982　第14回 Cagnes 國際會画祭
　　　　　（Museum Castle Cagnes-Sur-Mer, France）

1982　日本 및 Europe 旅行

1983　靑年作家展（國立現代美術館, Seoul）

1984　美術의 祭展「東京展」東京展賞 受賞

1984　「東京展」受賞作家展（東京都美術館, 東京）

1985　第2回 個人展（後画廊・前画廊, Seoul）
　　　　　其他 國內外 各 展覽會 数十回 出品

저자 이 현 미

- 1960년 충남 출생
- 숙명여자대학교 공예과 졸업
- 디자인포장센터 주최 도자기 부문
 장려상 수상

판권본사소유

미술대학
입시생용 **약화사전**

1997년 1월 15일 2판 인쇄
2019년 4월 7일 9쇄 발행

저자_이현미
감수_박권수
발행인_손진하
발행처_♥ 돌샘 Ω림
인쇄소_삼덕정판사

등록번호_8-20
등록일자_1976.4.15.

서울특별시 성북구 월곡로5길 34
#02797 TEL 941-5551~3
FAX 912-6007

값 : 7,000원

ISBN 978-89-7363-204-6